周天球楷书漕运新渠记

苏州碑刻博物馆馆藏名家经典碑拓系列

苏州碑刻博物馆 编

苏州新闻出版集团
古吴轩出版社

图书在版编目（CIP）数据

周天球书. —苏州：古吴轩出版社，2023.11
周天球楷书漕运新渠记 / 苏州碑刻博物馆编 ; [明]
（苏州碑刻博物馆馆藏名家经典碑拓系列）
ISBN 978-7-5546-2079-3

Ⅰ.①周… Ⅱ.①苏…②周… Ⅲ.①楷书－碑帖－
中国－明代 Ⅳ.①J292.26

中国国家版本馆CIP数据核字(2023)第158592号

编委会

主　编：宋萌
副主编：许轶璐　纪迪　徐军
执行主编：陈莹
编　委：丁一　高杰

责任编辑：鲁林林
见习编辑：刘雨馨
装帧设计：杨洁
责任校对：戴玉婷
责任印刷：李雪莹

书　　名：周天球楷书漕运新渠记
编　　者：苏州碑刻博物馆
著　　者：[明]周天球
出版发行：古吴轩出版社
地址：苏州市八达街118号苏州新闻大厦30F
电话：0512-65233679　邮编：215123
苏州新闻出版集团
出版人：王乐飞
印　　刷：苏州恒久印务有限公司
开　　本：889mm×1270mm　1/8
印　　张：7
字　　数：5千字
版　　次：2023年11月第1版
印　　次：2023年11月第1次印刷
书　　号：ISBN 978-7-5546-2079-3
定　　价：68.00元

如有印装质量问题，请与印刷厂联系。 0512-65615370

出版说明

周天球（1514—1595），字公瑕，号幼海，又号六止居士、群玉山人、侠香亭长。南直隶太仓（今属江苏）人。明书画家。随父迁居苏州吴县，从文徵明游，得承其书法，闻名吴中。周天球自十五岁跟随文徵明学习诗文书画，深得文徵明赏识，是文徵明的重要传人之一，尤擅大小篆、古隶、行楷、行草，一时丰碑大碣，皆出其手，其文自具风格，有出新之妙。

碑石纵一百六十五厘米，横七十九点五厘米，刻于明隆庆三年（1569）。明嘉靖四十四年至隆庆元年（1565—1567），工部尚书朱衡在今山东省济宁市微山县主持开凿了一段运河，北从南阳，南至留城，全长七十点五千米，被称为『漕运新渠』。为纪念此事，由徐阶撰文、周天球书写、吴鼒刻石，乃成此碑，碑文共一千二百五十七字。三名士各怀绝技，使此碑文、书、刻均达到较高的艺术水平，后人亦称此碑为『三绝碑』。

漕運新渠記先皇帝之四十年秋七月河決東注自華山出飛

漕運新渠記

先皇帝之四十四

年秋七月河決而

東注自華山出飛

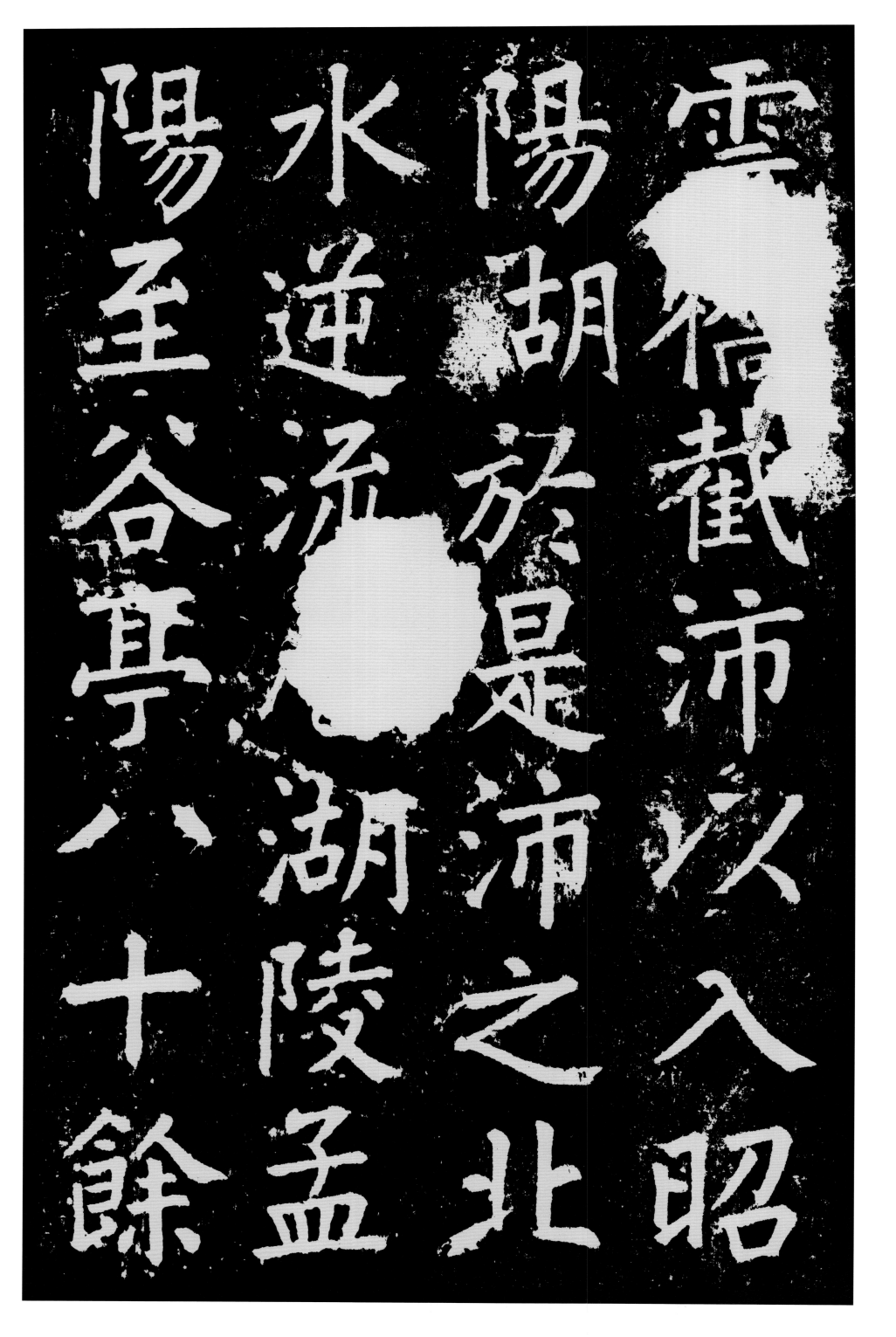

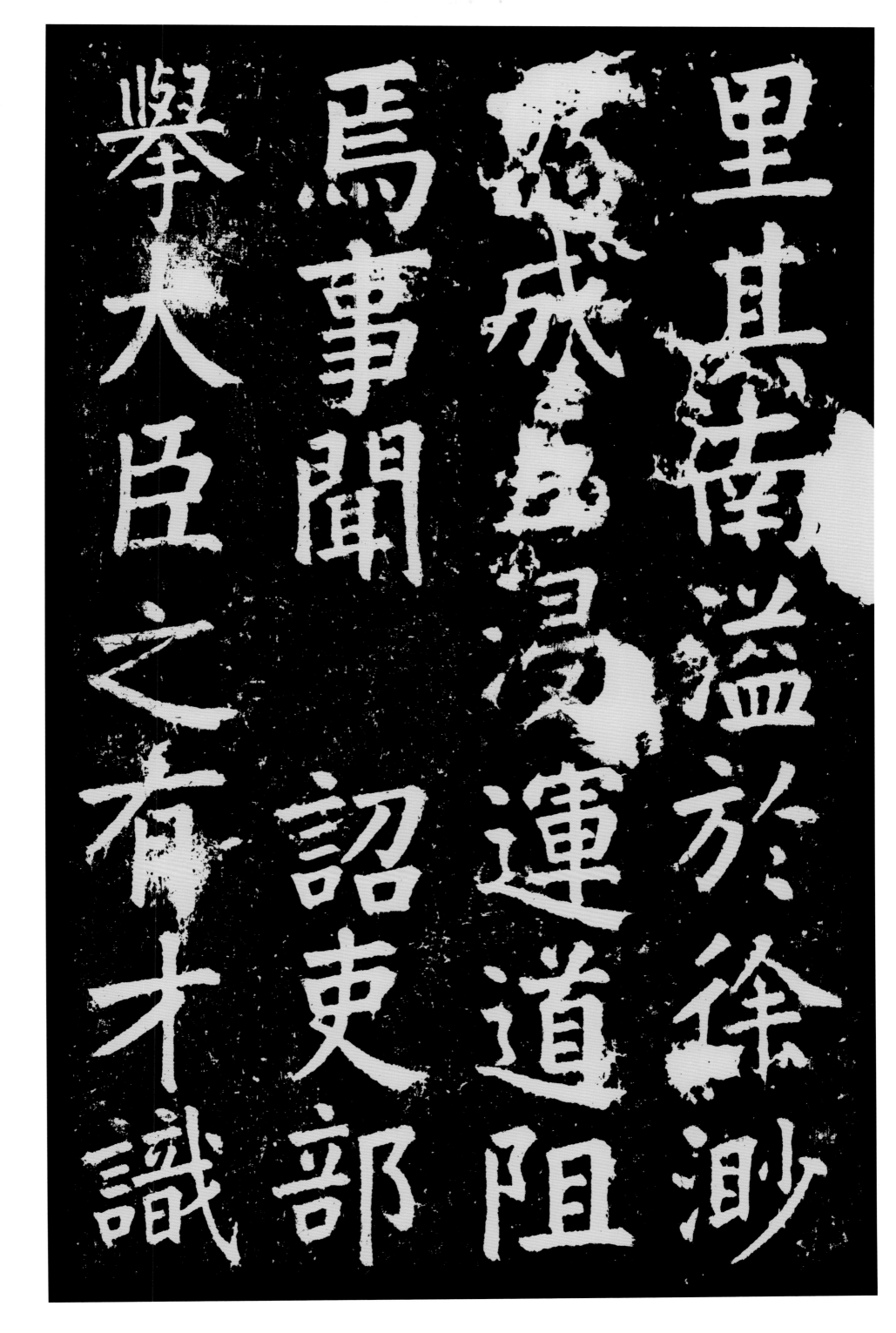

里。其南溢于徐，渺 / 然成巨浸，运道阻 / 焉。事闻，诏吏部 / 举大臣之有才识

者督河道都卿史
直隸河南山東之
撫臣洪閘之司屬
暨諸藩臬有司治

者，督河道都御史、／直隸河南山東之／撫臣、洪閘之司屬／暨諸藩臬有司治

4

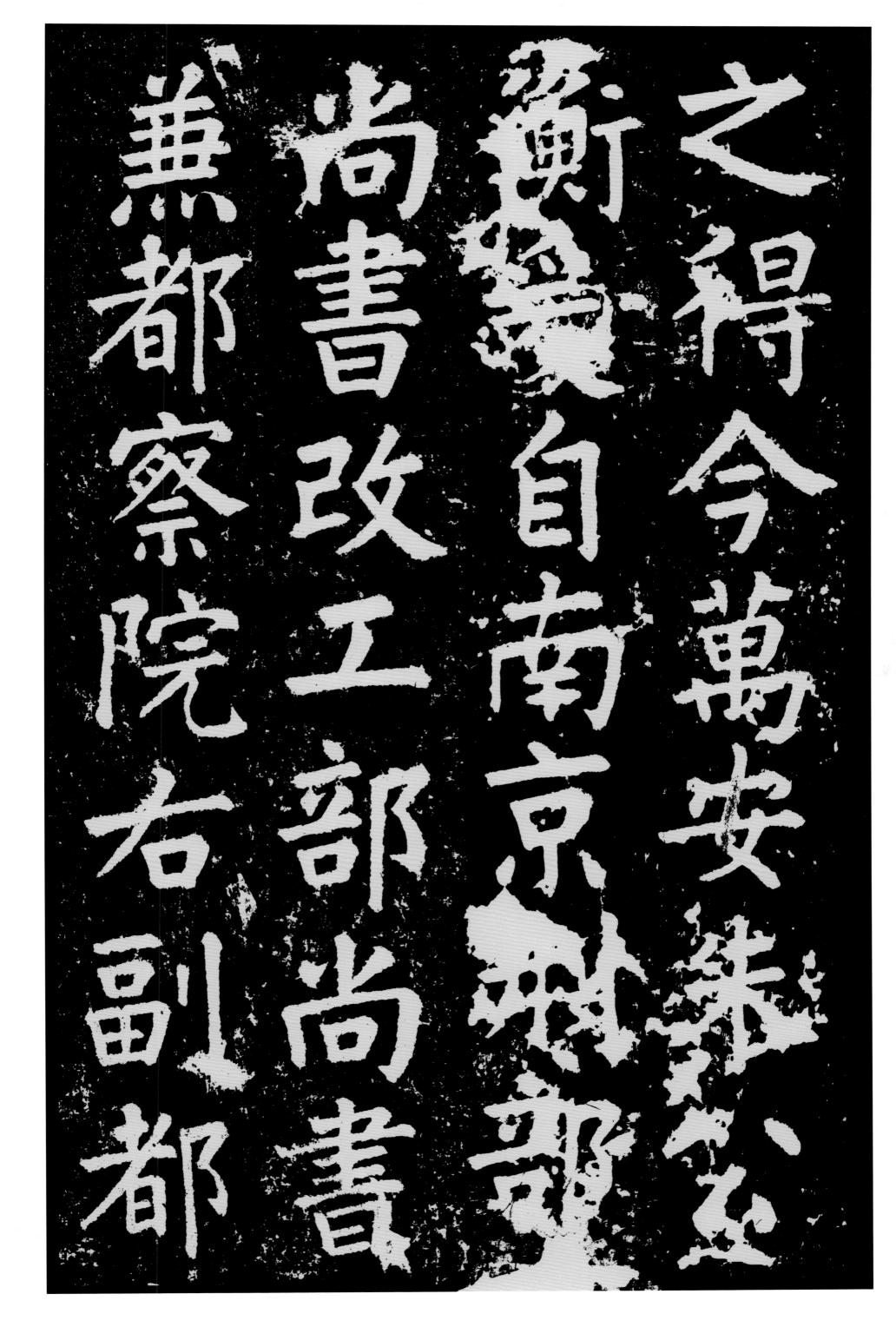

之。得今万安朱公 / 衡，爰自南京刑部 / 尚书改工部尚书 / 兼都察院右副都

御史奉

璽書總

理其事

公至駕

舠凌

風雨周

視河

流規複沛渠

之舊

御史，奉玺书总 / 理其事。公至，驾轻 / 舠，凌风雨，周视河 / 流，规复沛渠之旧。

6

而時潴者為澤淤
者為沮洳疏與
塞俱得施公喟
言曰夫水之性
下

而兹地下甚不獨

今不可治也即

治之他歲河水至

且復淪窆若運車

而兹地下甚，不独 / 今不可治也。即能 / 治之，他岁河水至， / 且复沦没，若运事

何？』召诸吏士及父 / 老而问计，或曰：『道 / 南阳折而南，东至 / 于夏村，又东南至

何召諸吏士及父

老而問計或曰道

南陽折而西南東

至夏村又東南至

渠於此而不果就

盛公應期嘗議鑿

水不能及昔中丞

于留城其地高河

其迹尚存，可续也。
「」／公率僚属视之，果／然。驰疏以请，／先皇帝从之。工既

先皇帝從之工既

然馳踈以

公率僚屬視之果

其迹尚存可續也

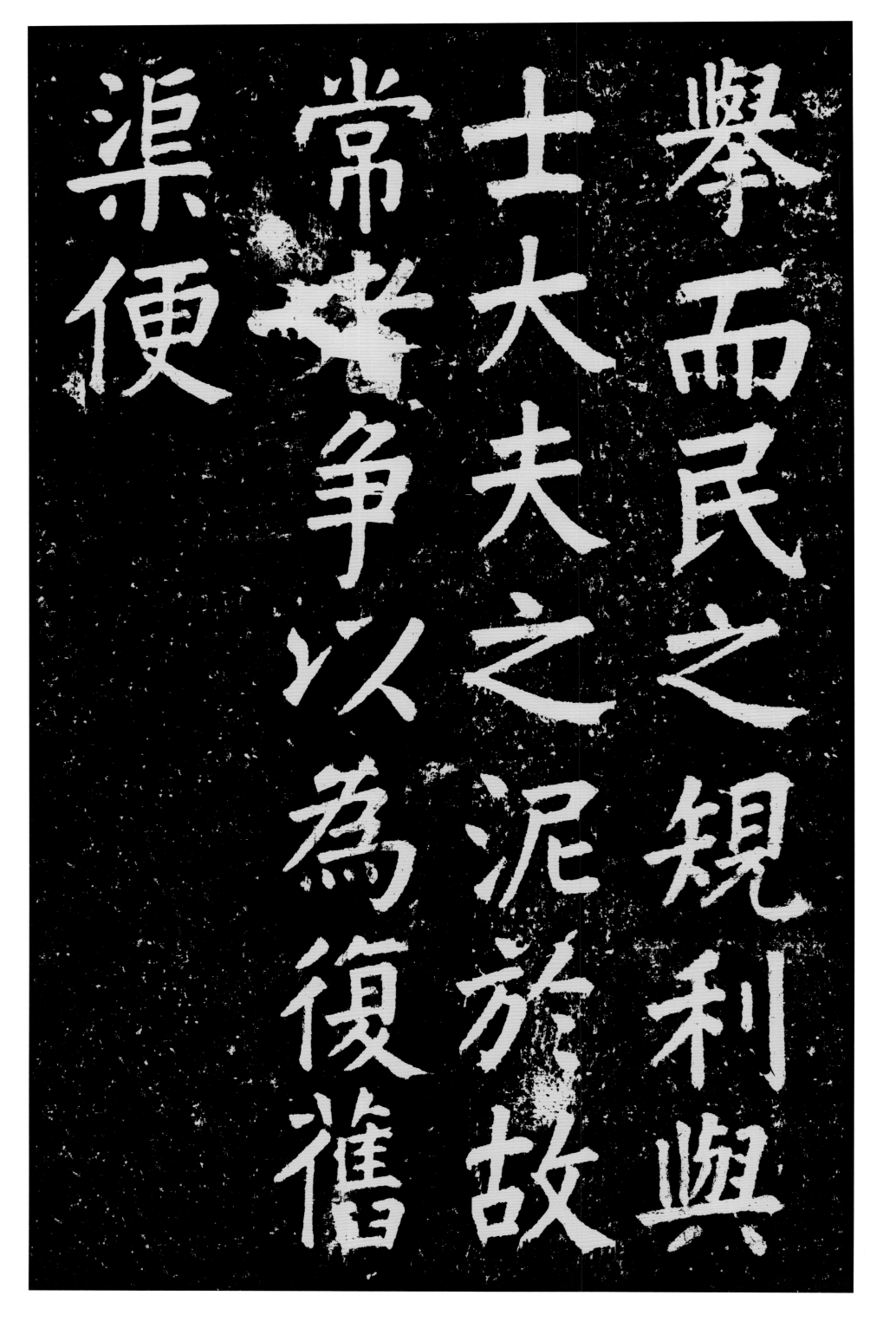

先皇帝若曰：『兹国 ／ 之大事，谋之不可 ／ 不审也。』敕工科 ／ 右给事中何君起

先皇帝若曰兹國之大事謀之不可不審也敕工科右给事中何君起

鳴勘議焉。何君具
言舊渠之難復者
五，急宜治新渠，而
增其所未備，以濟

鸣勘议焉。何君具 / 言旧渠之难复者 / 五，急宜治新渠，而 / 增其所未备，以济

14

漕運詔工部集廷臣議僉又以爲然詔報可公乃廬于夏

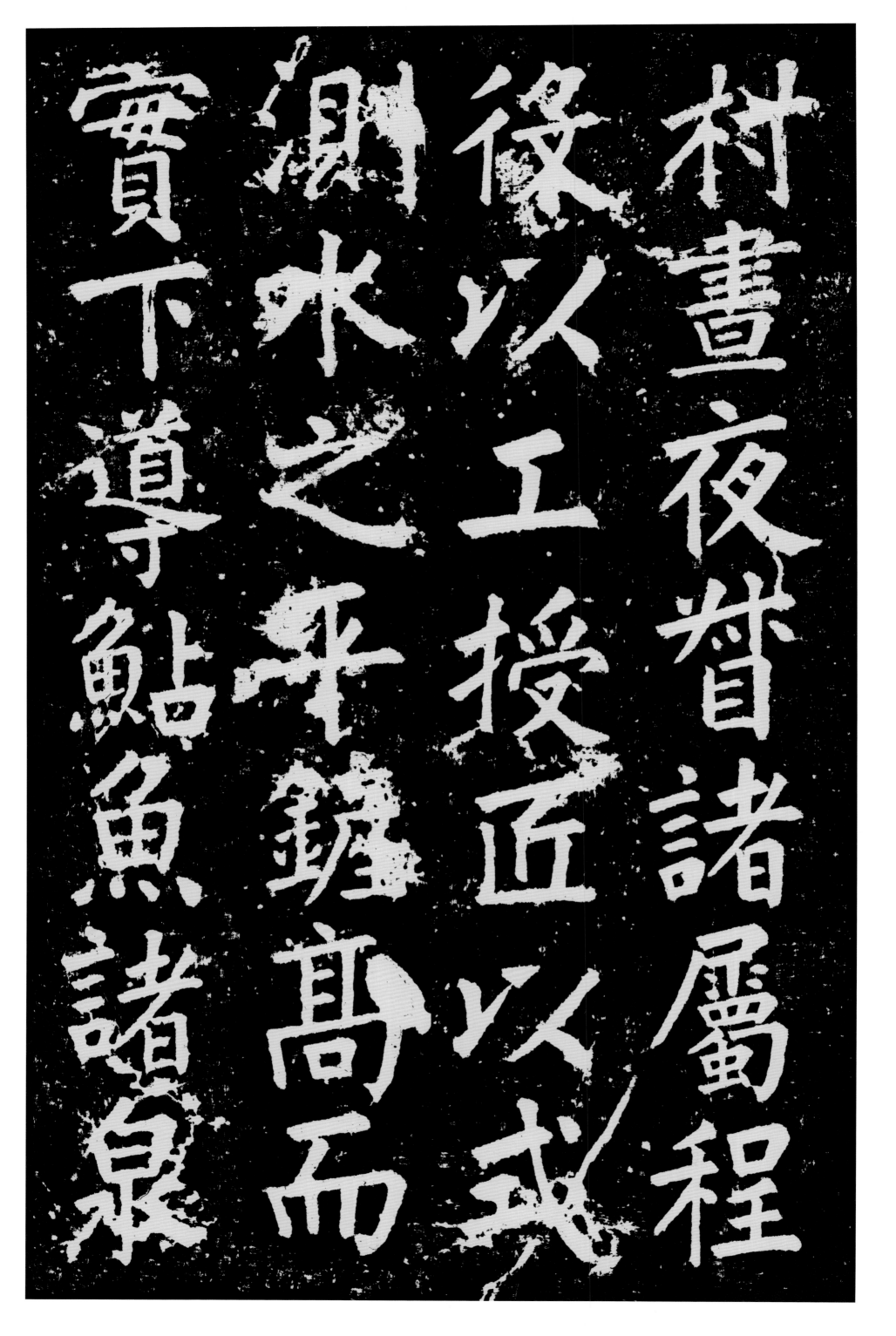

村晝夜督諸屬程後以工授匠以式測水之平鏟高而實下導鮎魚諸泉

村，昼夜督诸属。程 / 役以工，授匠以式， / 测水之平，铲高而 / 实下，导鲇鱼诸泉、

薛沙诸河会其中。
／ 坝三河口，以杜浮 ／ 沙之雍；堤马家桥， ／ 遏河之出飞云者，

障沙諸河會其中

漷沙河口以杜浮

沙之雍隁馬家橋

遏河之出飛者

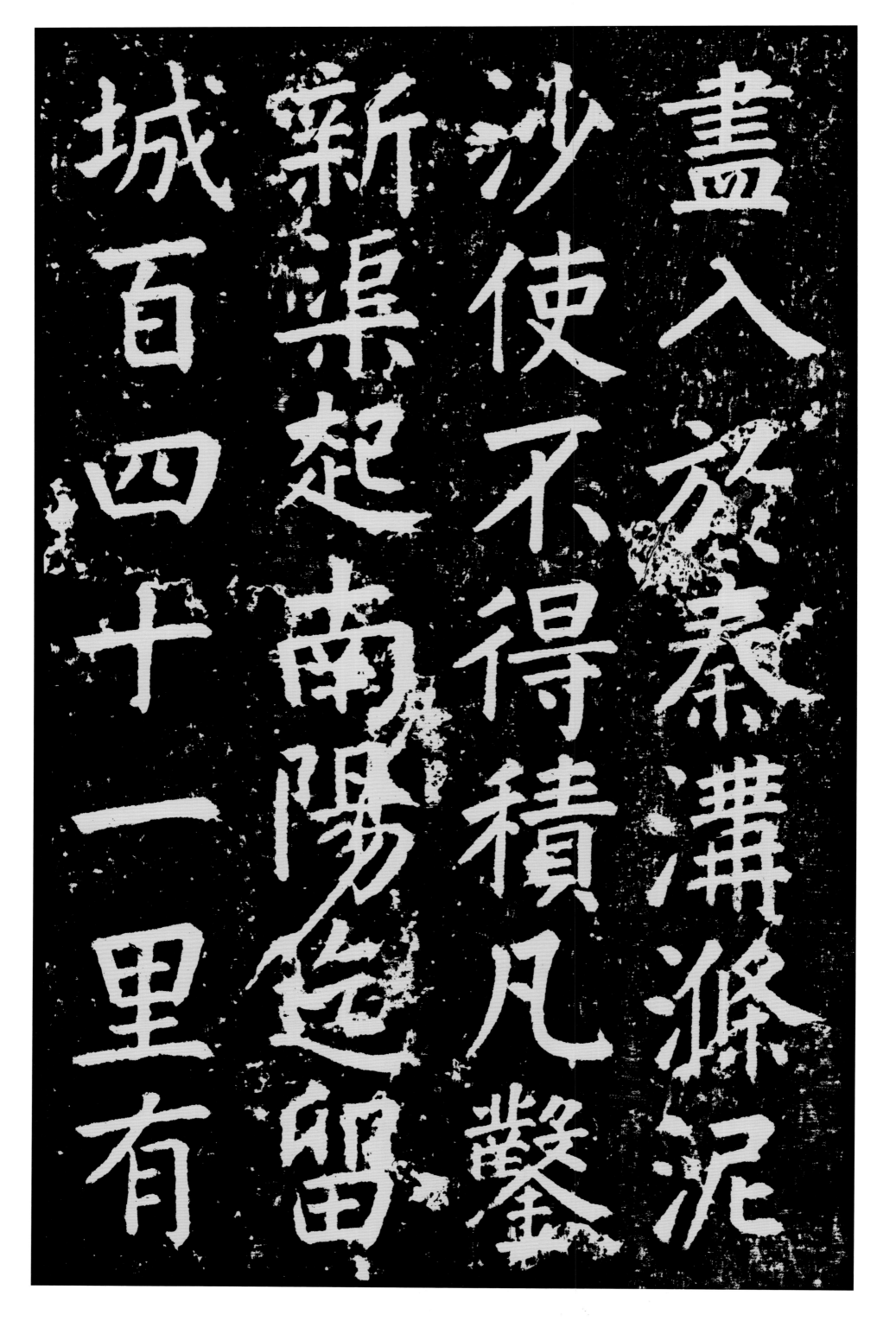

尽入秦沟涤泥

沙使不得积凡

新渠起南陽迄

城百四十一里有

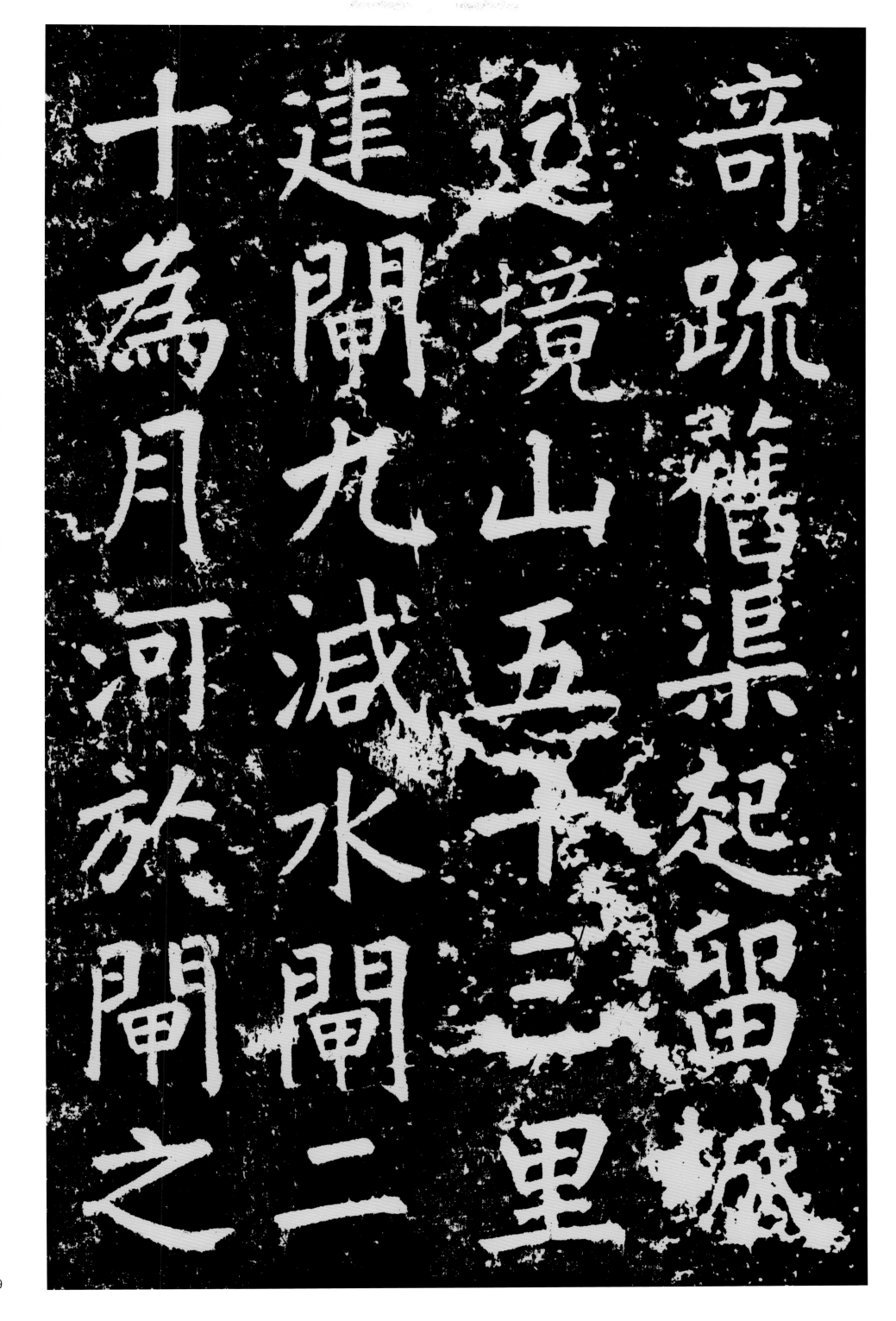

奇，疏旧渠，起留城 / 迄境山，五十三里。/ 建闸九、减水闸二 / 十，为月河于闸之

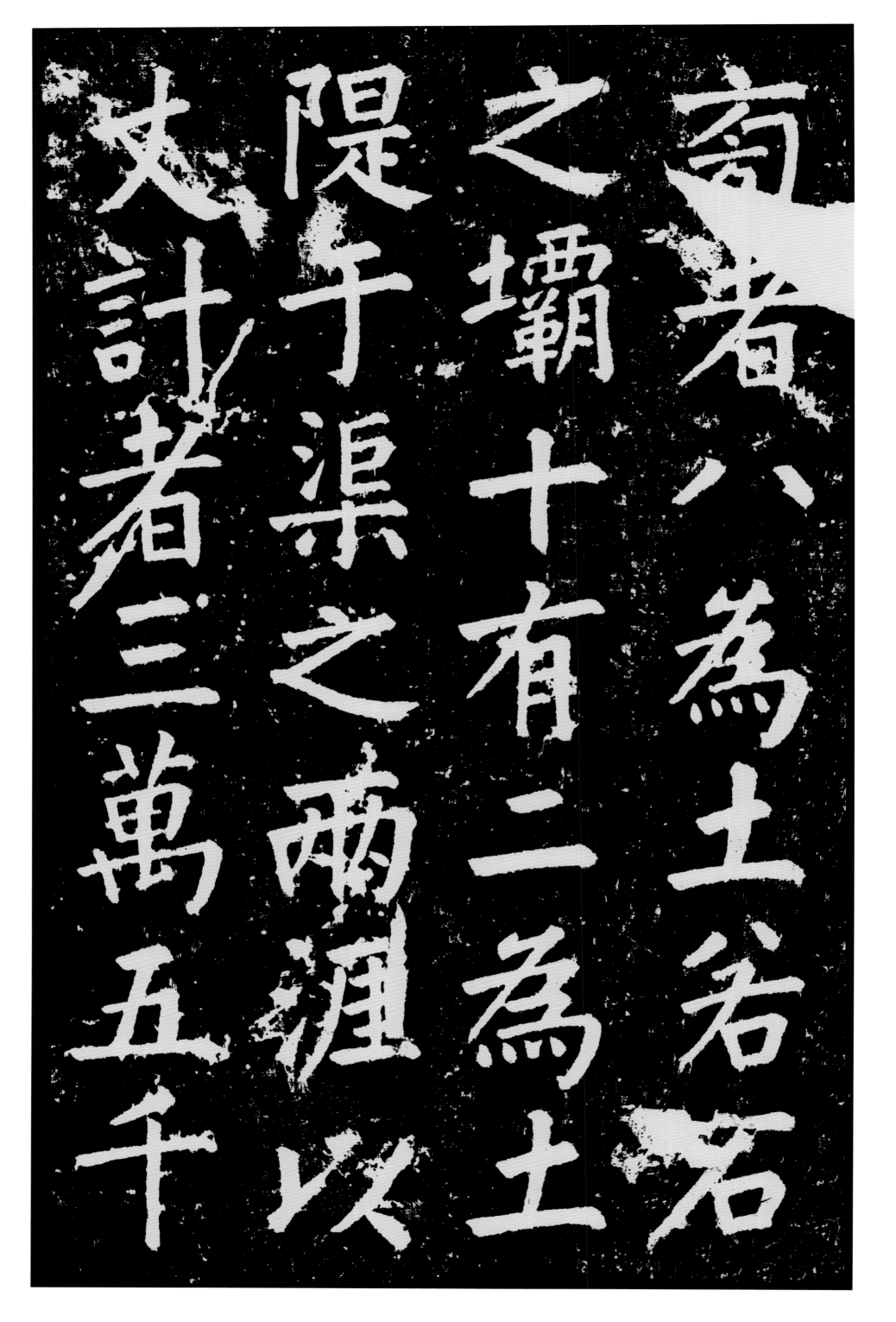

旁者八；为土若石 / 之坝十有二；为土 / 堤于渠之两涯，以 / 丈计者三万五千

二百八十有奇，以 /
里计者五十三；为 /
石堤三十里。而运 /
道复通。已又溯薛

道復通
已又遡薛

二百八十有奇以

里計舂五里而運

三十里而運

河之上流鑿王家
口，導其水入于赤
山湖，鑿薛城之左
右，導玉花泉、赶牛

河之上流，鑿王家 / 口，導其水入于赤 / 山湖，鑿薛城之左 / 右，導玉花泉、赶牛

沟之水会于赤山，/ 经微山、吕孟诸湖 / 达于徐。溯沙河之 / 上流，凿黄甫，导其

溝之水會於赤山經微山呂孟諸湖達於徐溯沙河之上流鑿黄甫道其

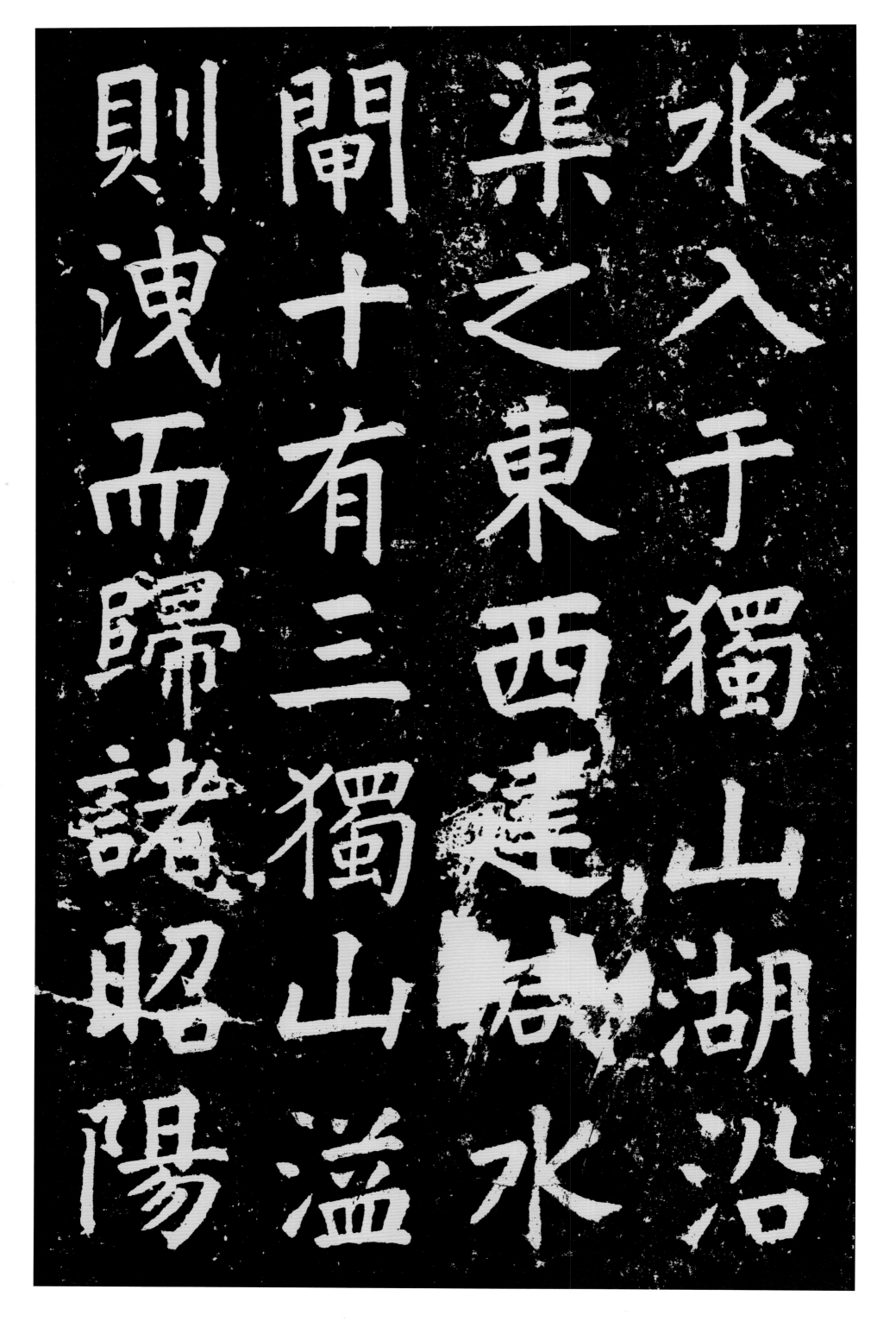

水入于独山湖。沿 / 渠之东西，建减水 / 闸十有三。独山溢， / 则泄而归诸昭阳。

則洩而歸諸昭陽

閘十有三獨山溢

渠之東西建減水

水入于獨山湖沿

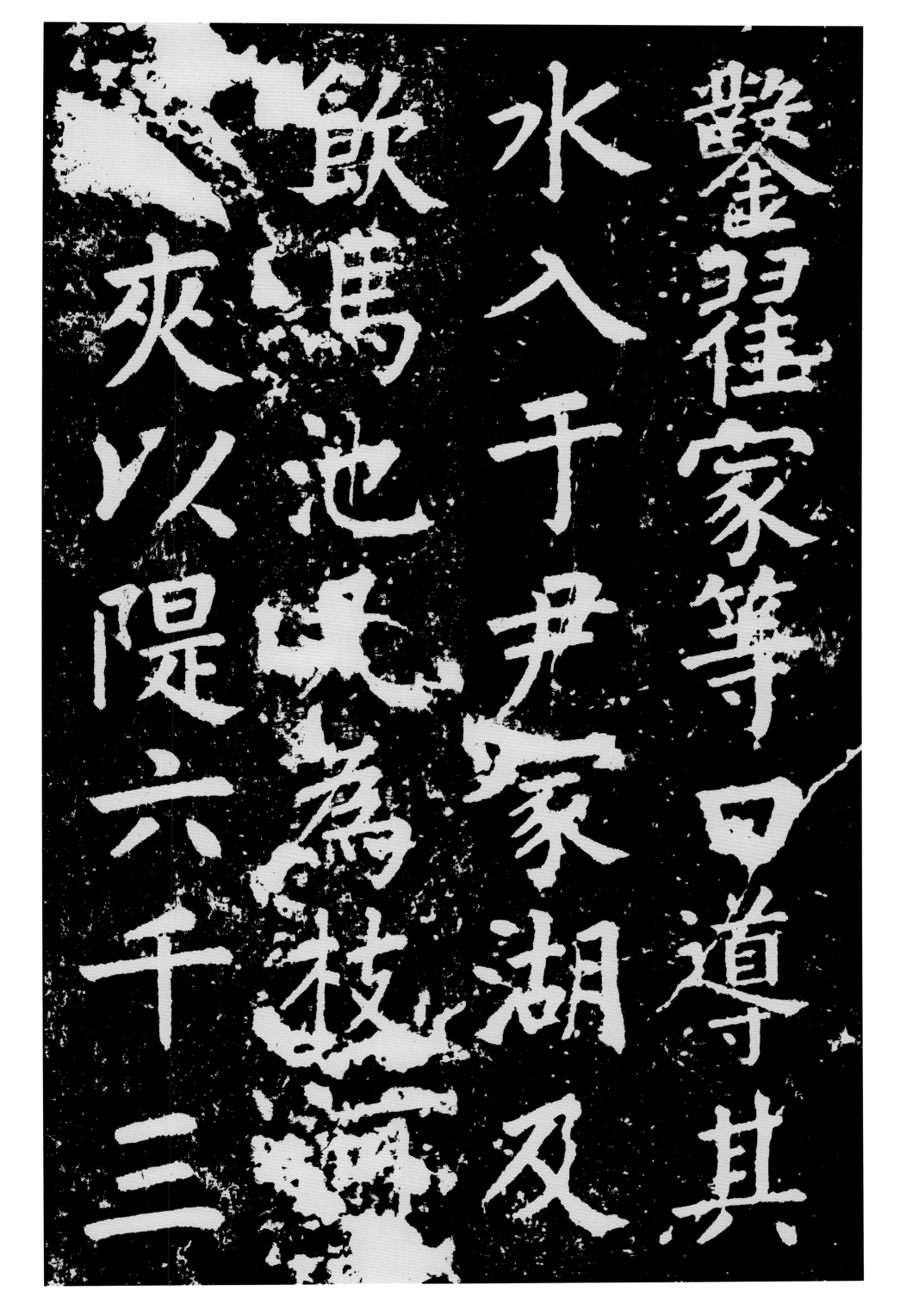

凿翟家等口，导其 / 水入于尹家湖及 / 饮马池。凡为枝河 / 八，夹以堤六千三

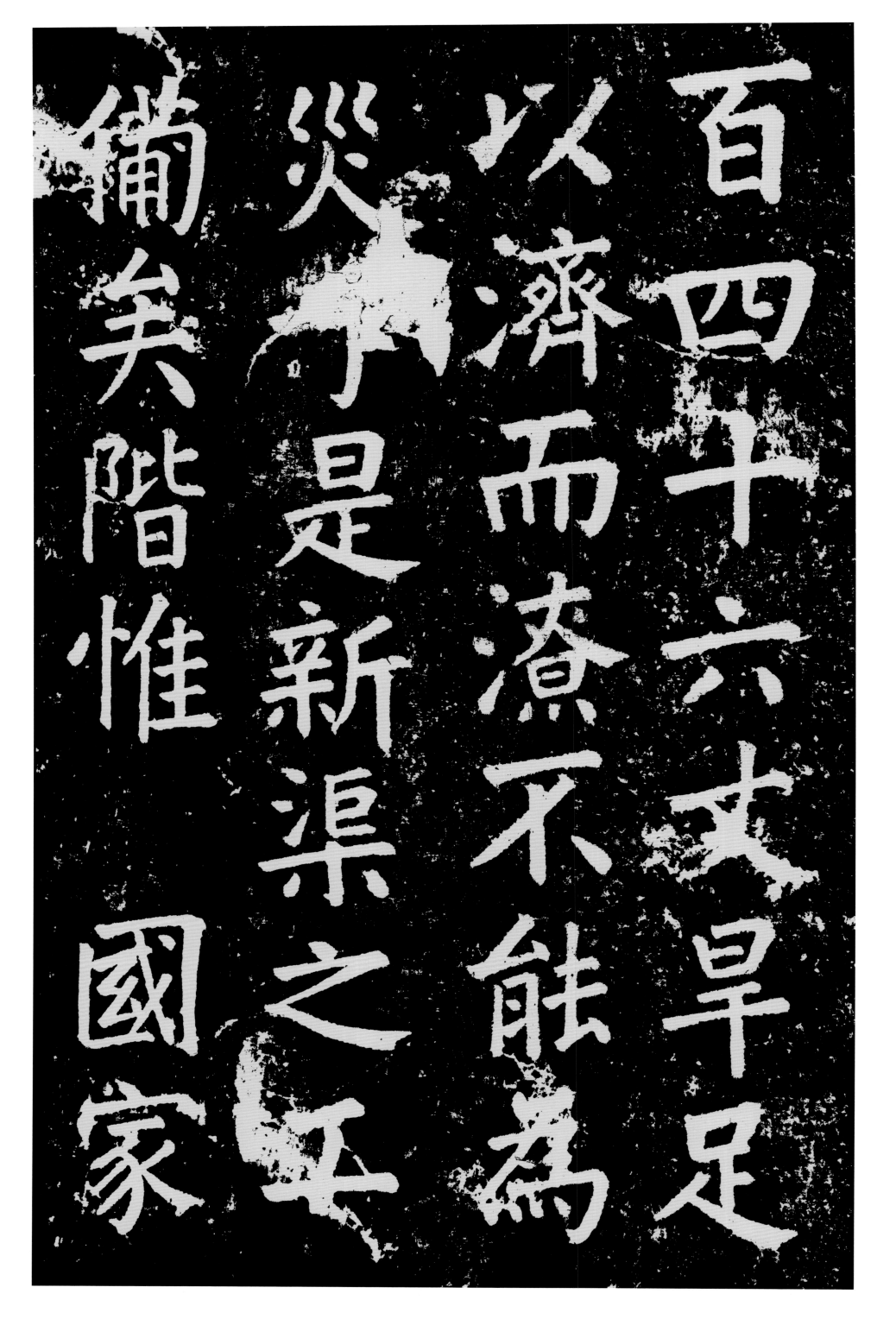

備矣階惟國家

災于是新渠之

以濟而潦不能為

百四十六丈旱足

百四十六丈。旱足 / 以济，而潦不能为 / 灾，于是新渠之工 / 备矣。阶惟国家

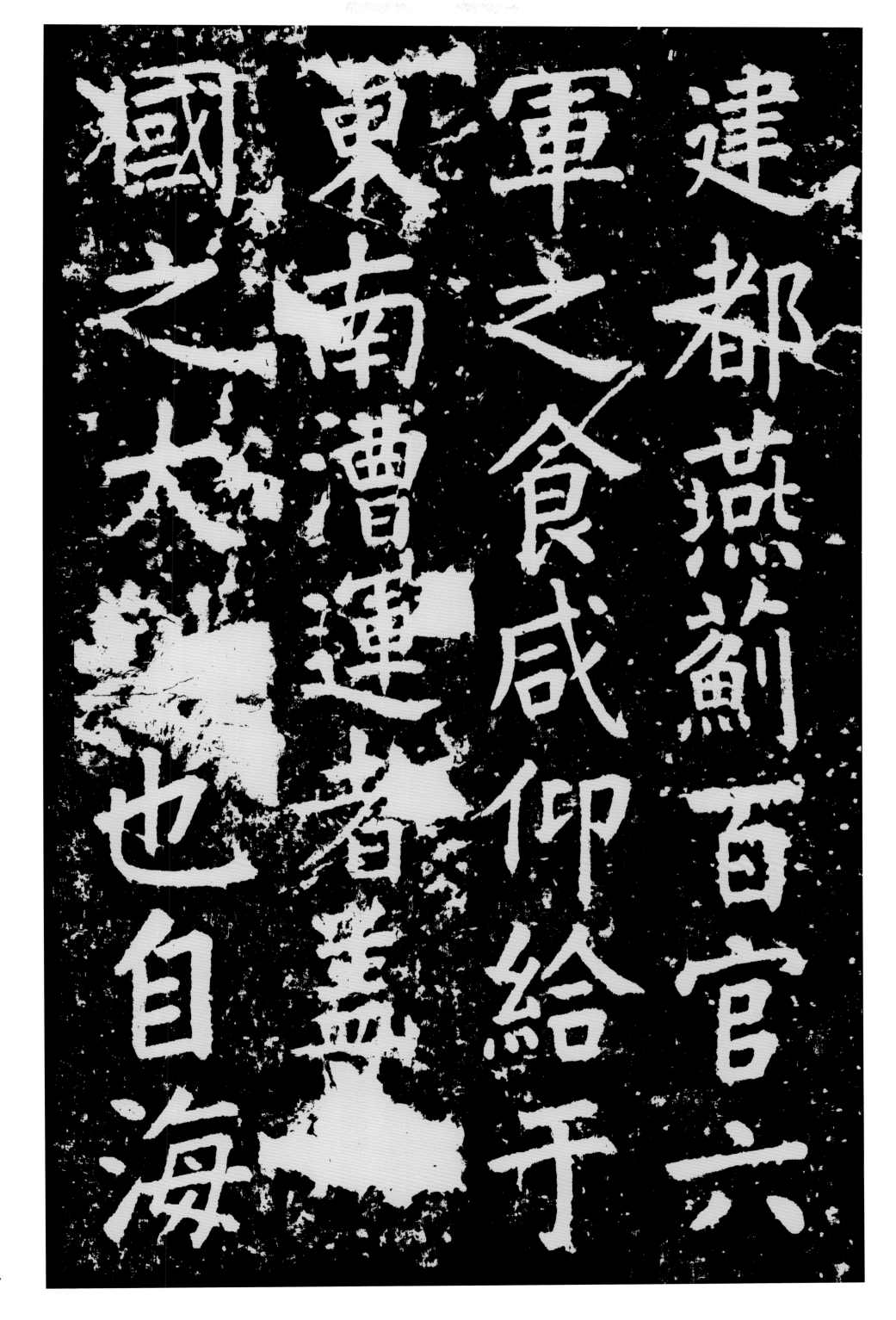

建都燕蓟，百官六 / 军之食，咸仰给于 / 东南。漕运者，盖 / 国之大计也。自海

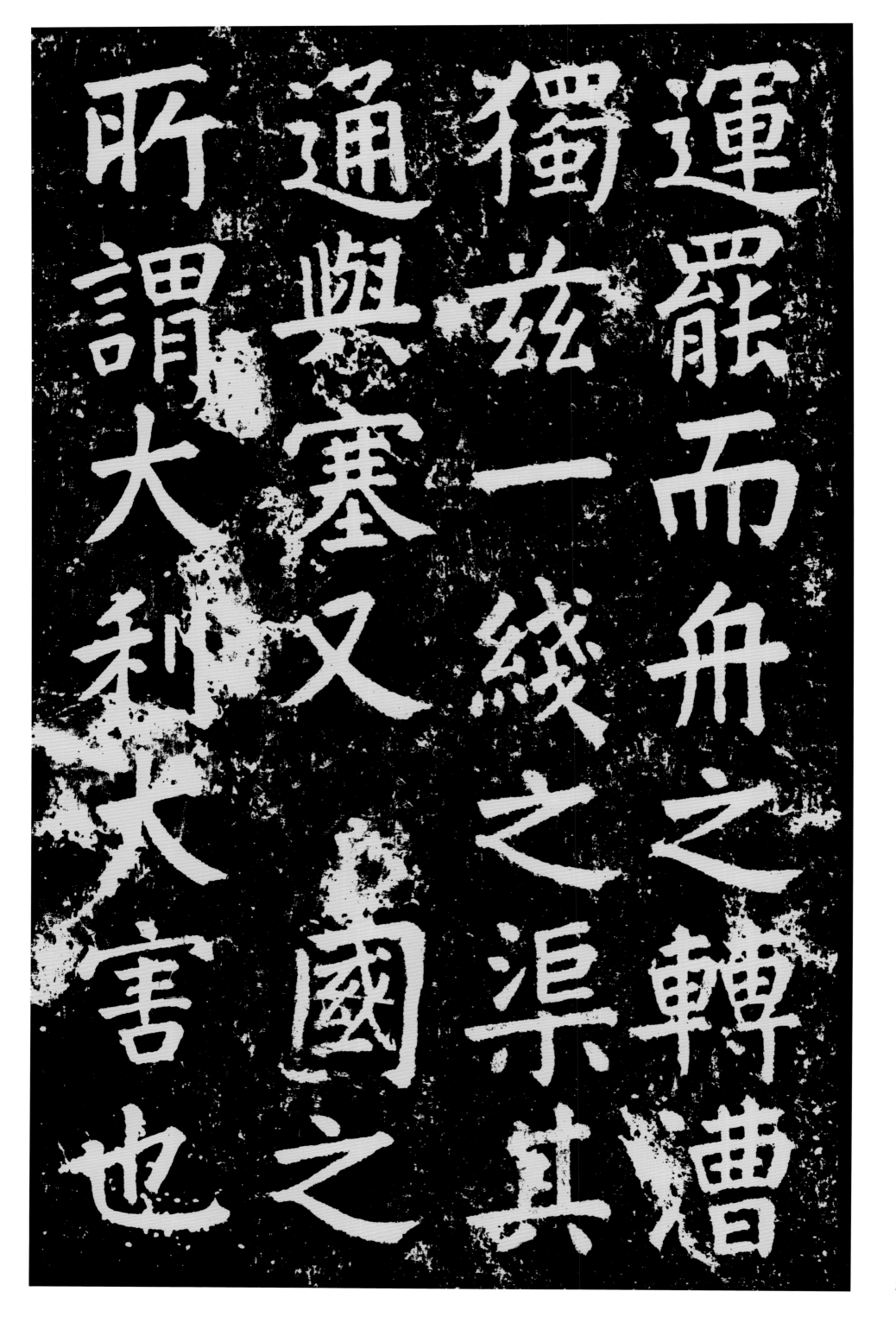

運罷而舟之轉漕
獨茲一線之渠其
通與塞又國之
所謂大利大害
也

运罢，而舟之转漕，／独兹一线之渠，其／通与塞，又国之／所谓大利大害也。

河势悍而流浊，塞 /
之则复决，浚之则 /
辄淤。事在往代及 /
先朝者姑勿论，即

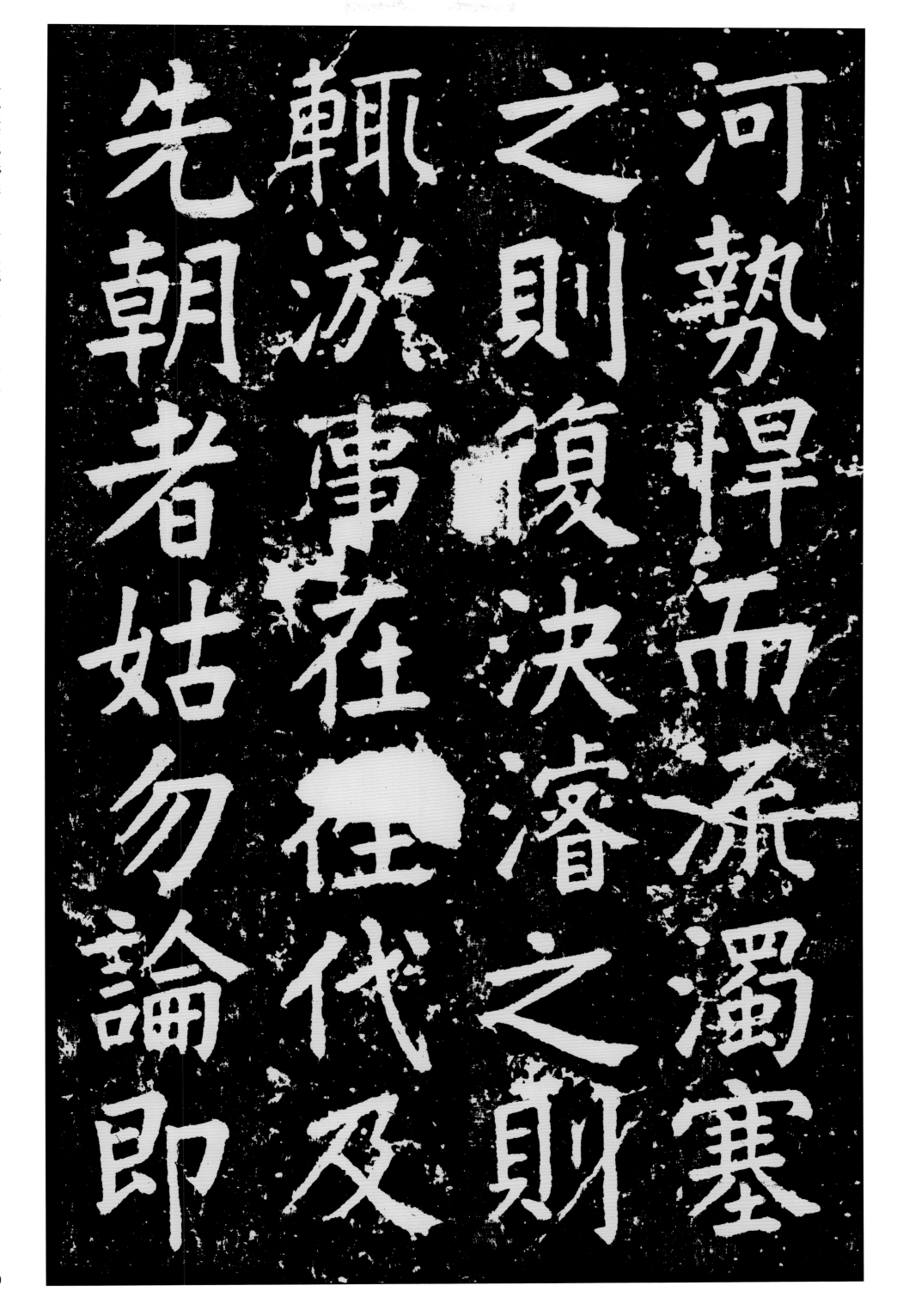

河勢悍而流濁塞
之則復決濬之則
輒淤事在往代及
先朝者姑勿論即

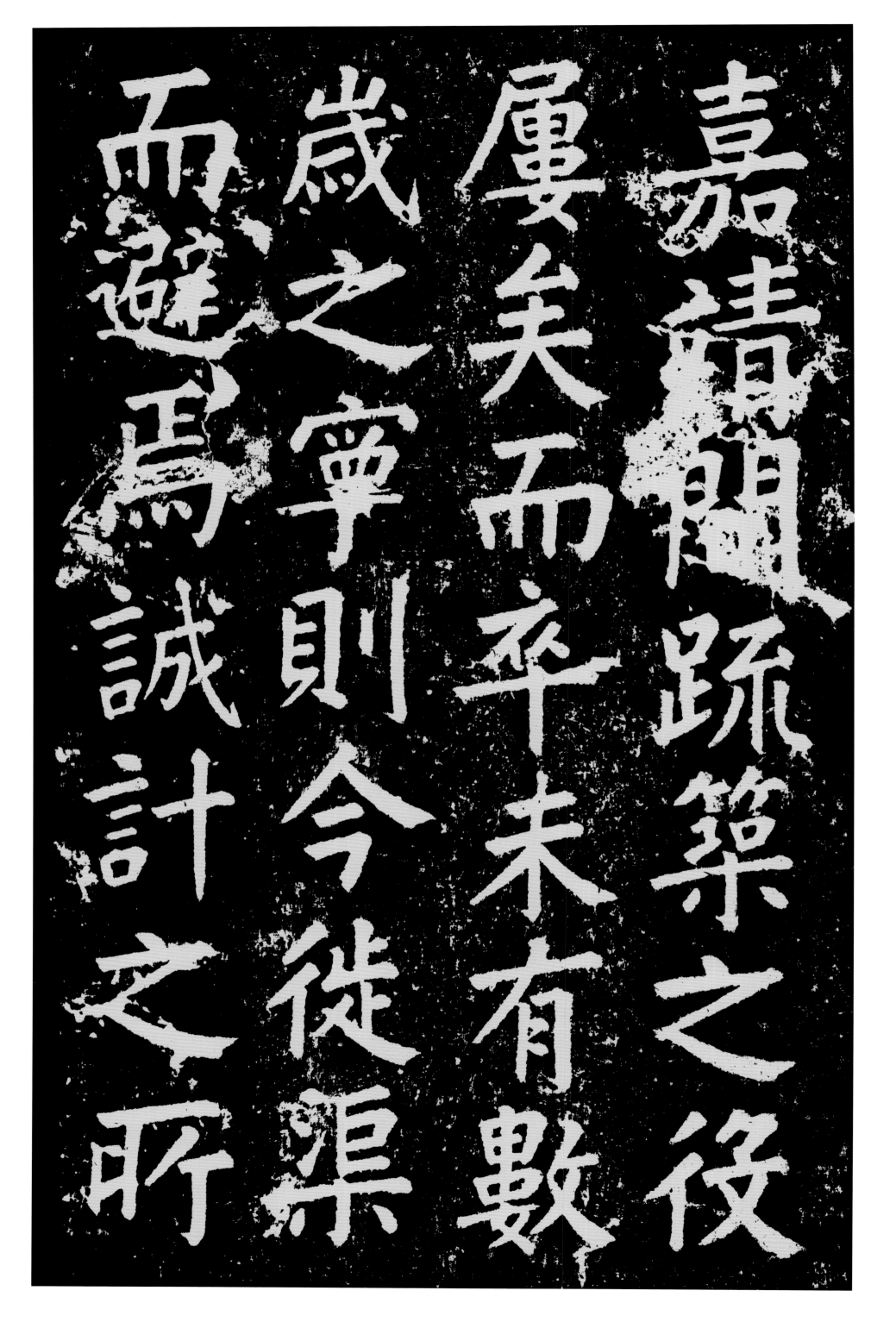

嘉靖間踈濬築之後
屢矣而卒未有數
歲之寧則今徙渠
而避焉誠計之所

嘉靖间，疏筑之役 / 屡矣，而卒未有数 / 岁之宁。则今徙渠 / 而避焉，诚计之所

必出也。然当议之 /
初上也，或以为方 /
命，或以为厉民，哗 /
之以众口，挠之以

初上也或以為初
帝或以為厲民
遂教兔兔兔兔
撓之

必出也然當議之
初上也或以為方
命或以為厲民
撓之以

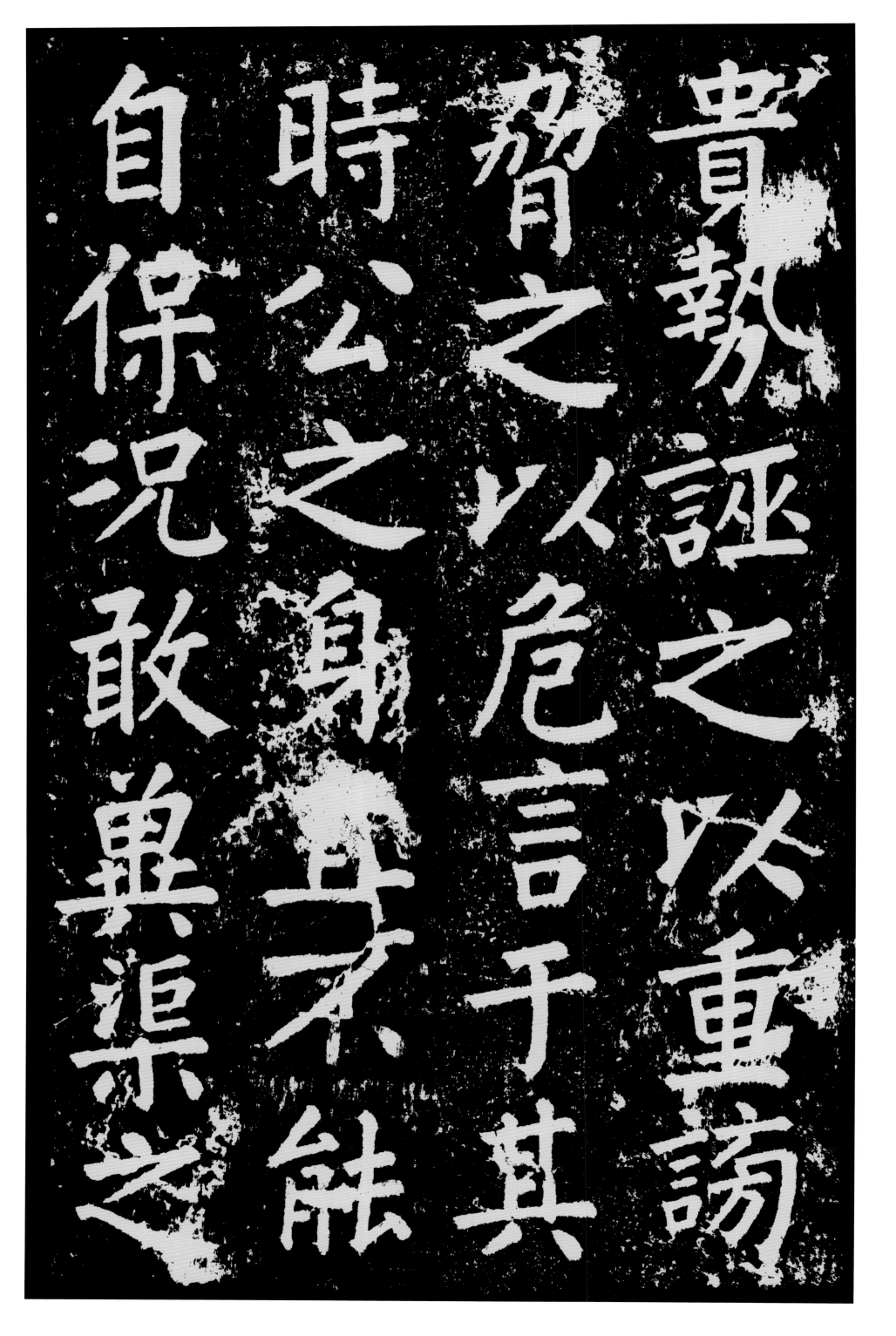

賣執誣之以重諮
脅之以危言于其
時公之身且不能
自保況敢冀渠之

贵势，诬之以重谤，/ 胁之以危言。于其 / 时，公之身且不能 / 自保，况敢冀渠之

成哉？赖 / 先皇帝明圣，不怒 / 不疑，徐以公论，付 / 之谏臣，择两端之

成哉赖

先皇帝明聖不怒

不疑徐以公論付

之諫臣擇兩端

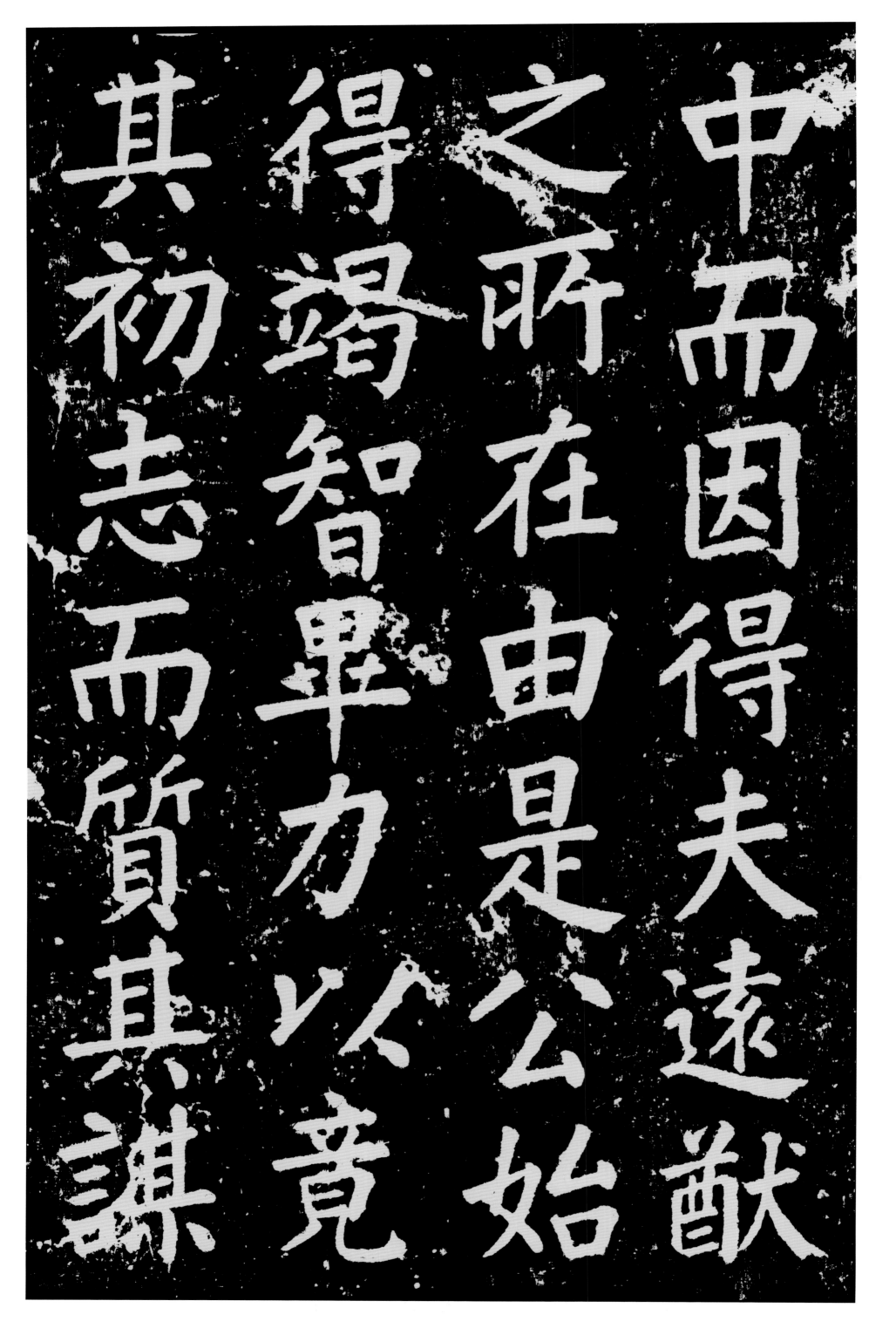

其初志而質其謀

得竭智畢力以竟

之所在由是公始

中而因得夫遠猷

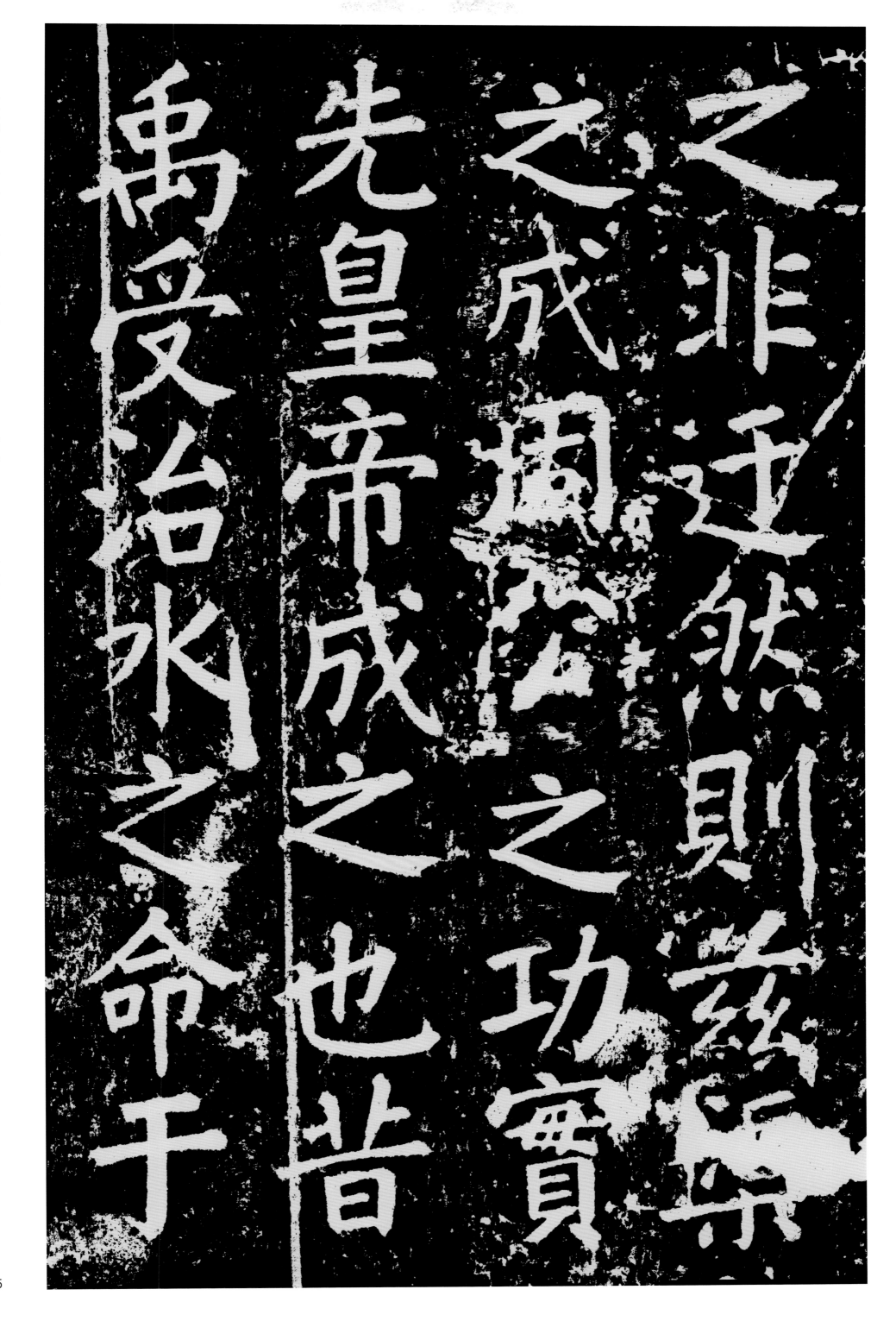

之非迁。然则兹渠 /
之成，固公之功，实 /
先皇帝成之也。昔 /
禹受治水之命于

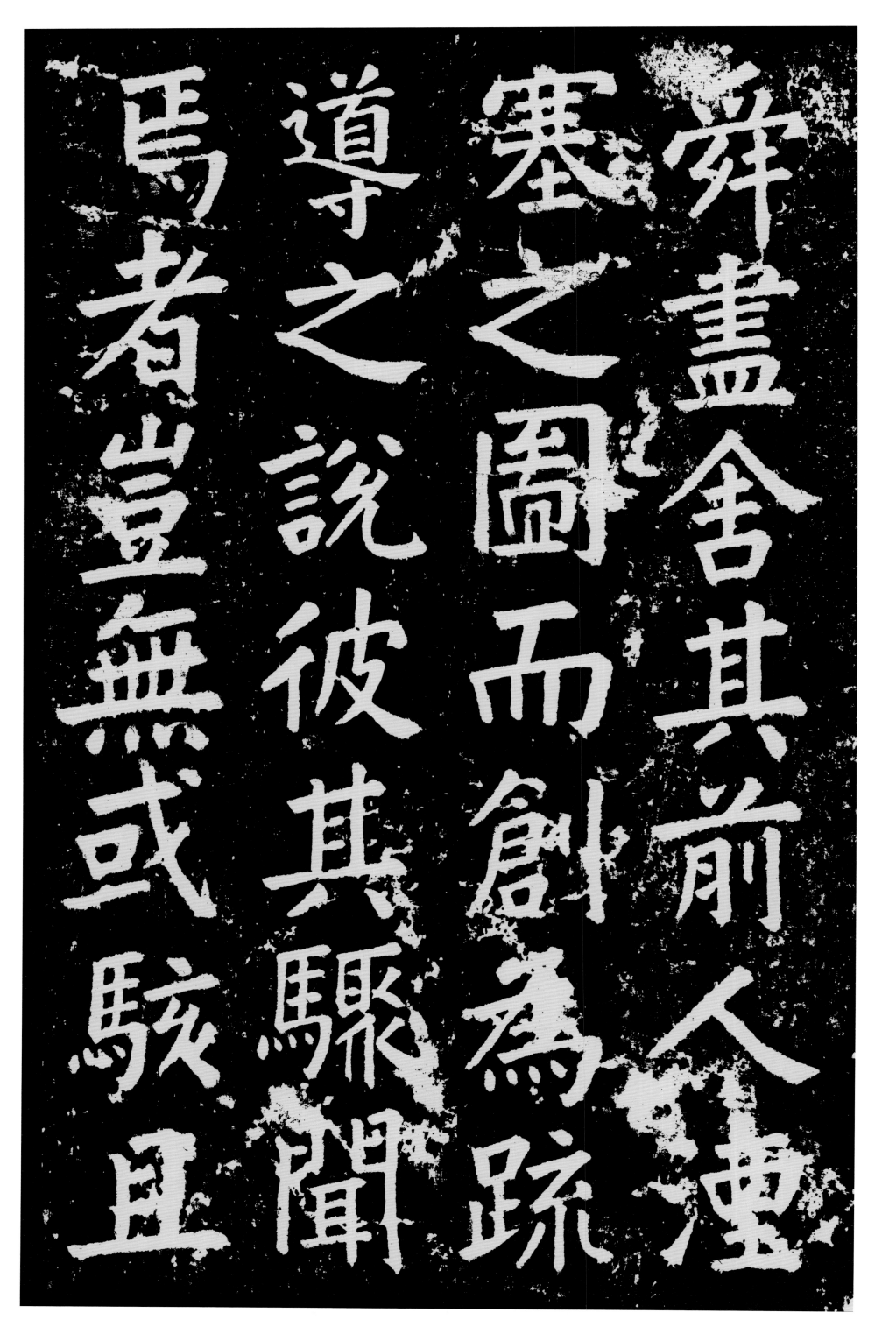

舜盡舍其前人湮

塞之圖而創為踪

導之說彼其驟聞

馬者豈無或駭且

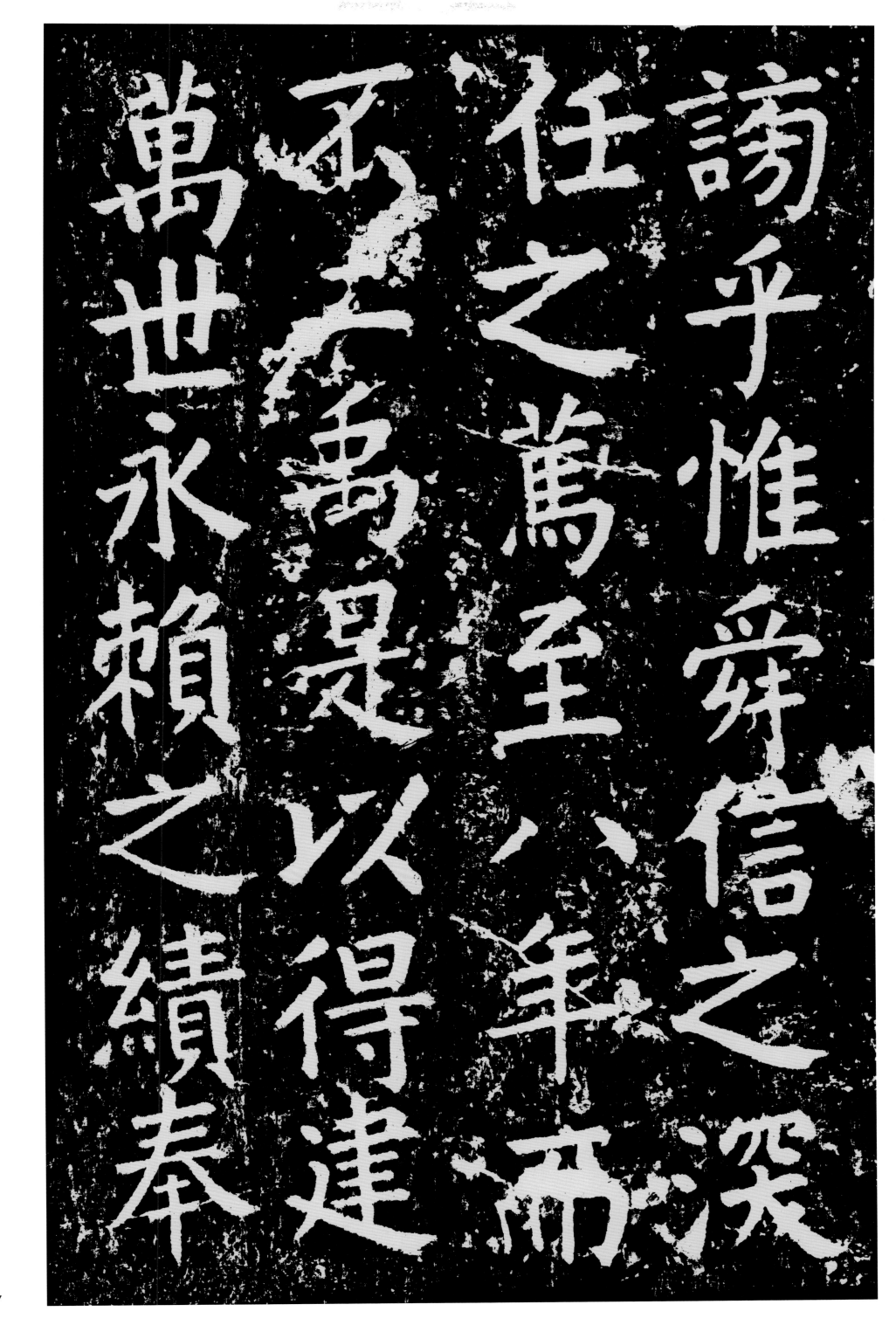

谤乎？惟舜信之深，／任之笃，至八年而／不二。禹是以得建／万世永赖之绩，奉

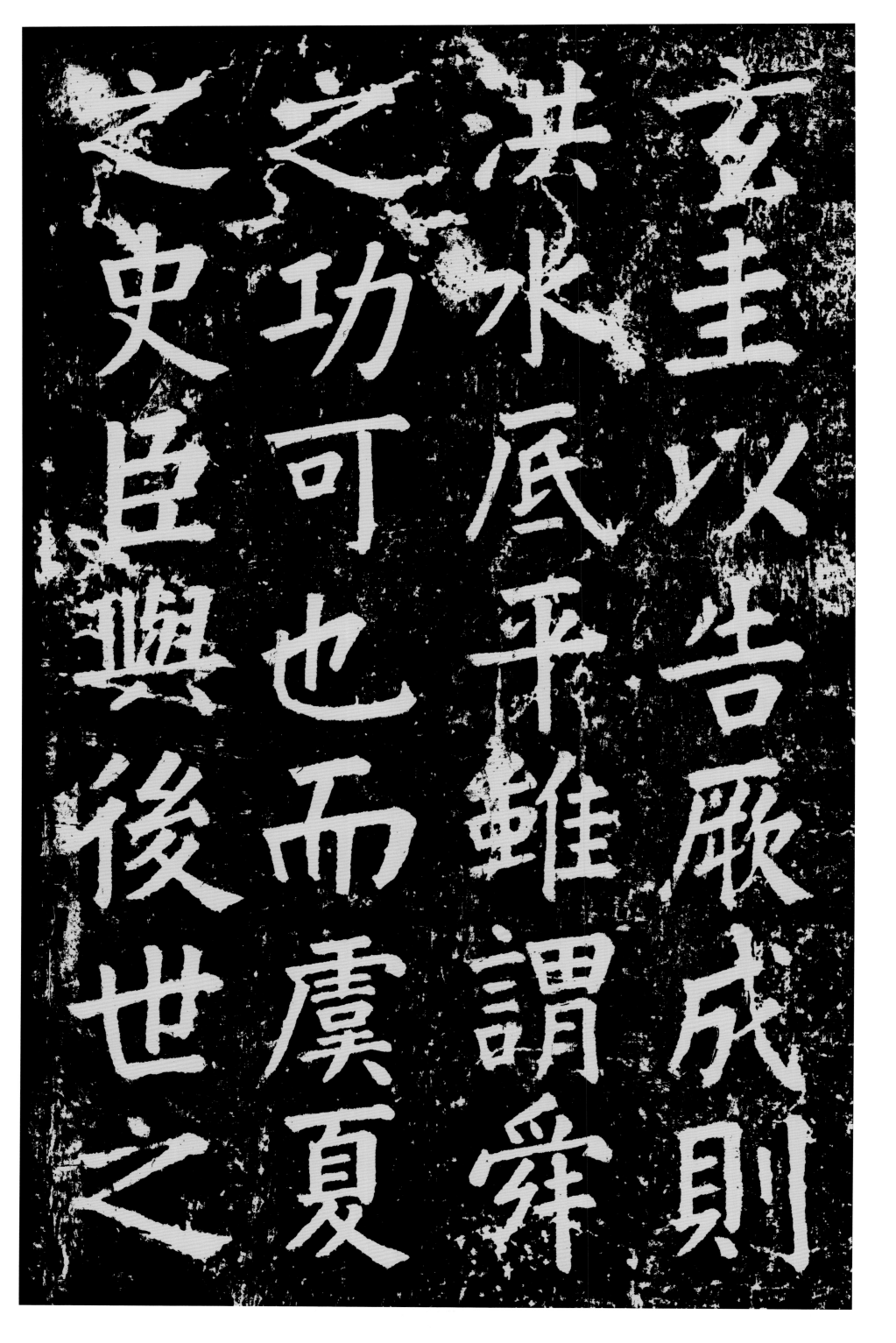

玄圭以告厥成。则／洪水底平，虽谓舜／之功可也，而虞夏／之史臣与后世之

玄圭以告厥成则

洪水底平雖謂舜

之功可也而虞夏

之史臣與後世之

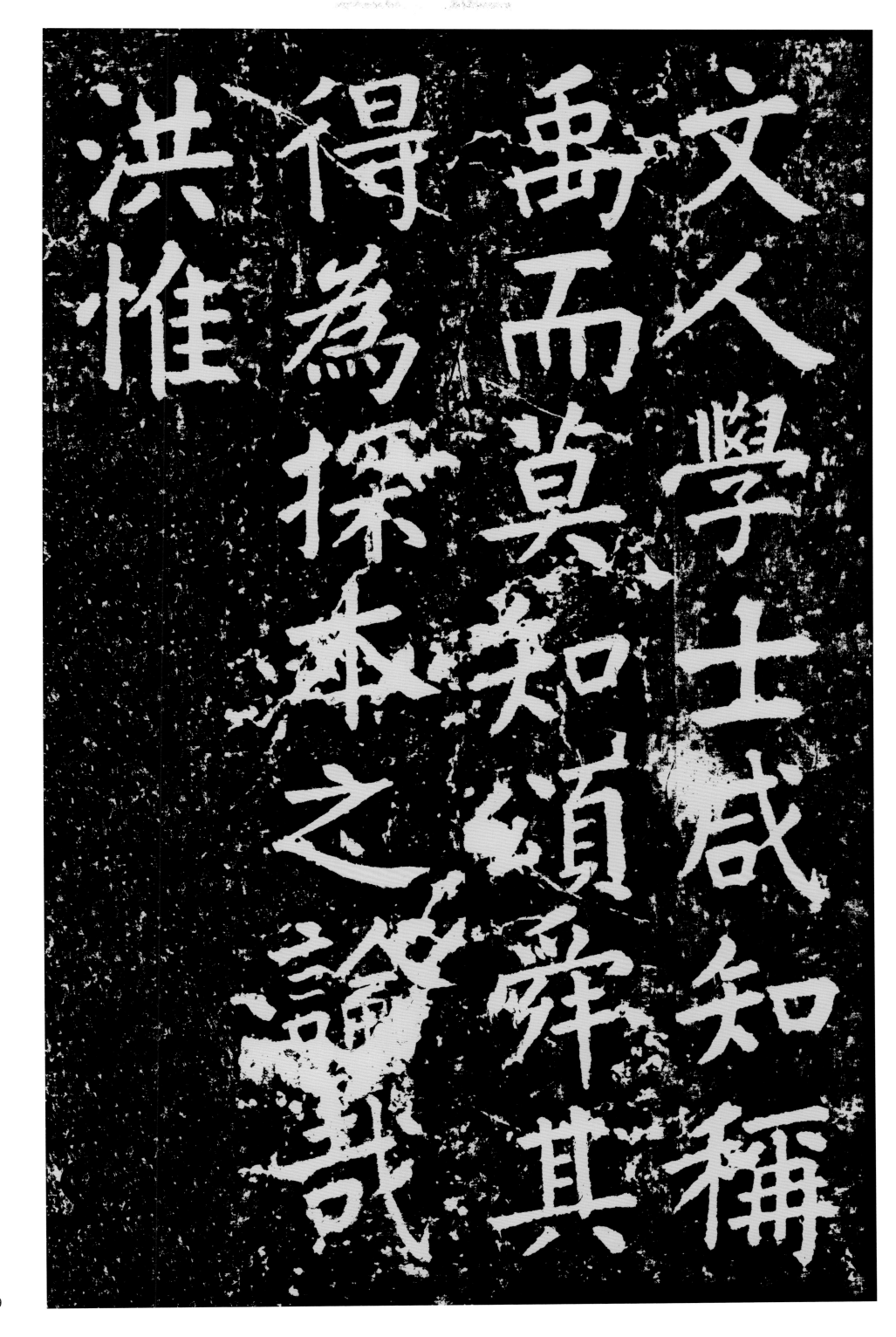

文人学士，咸知称 / 禹而莫知颂舜，其 / 得为探本之论哉？ / 洪惟

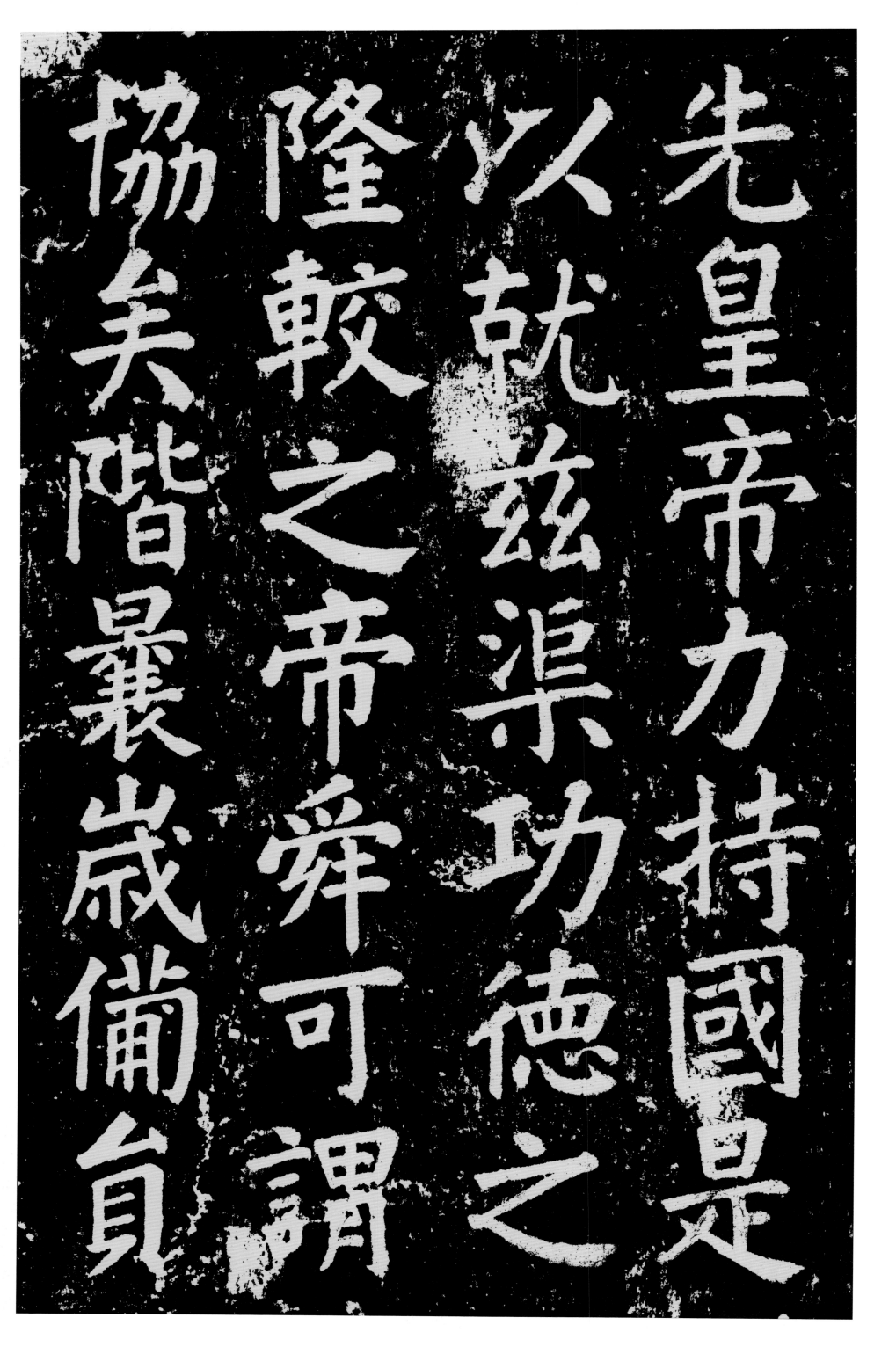

先皇帝力持國是，以就茲渠，功德之隆，較之帝舜，可謂協矣。階襄歲備員

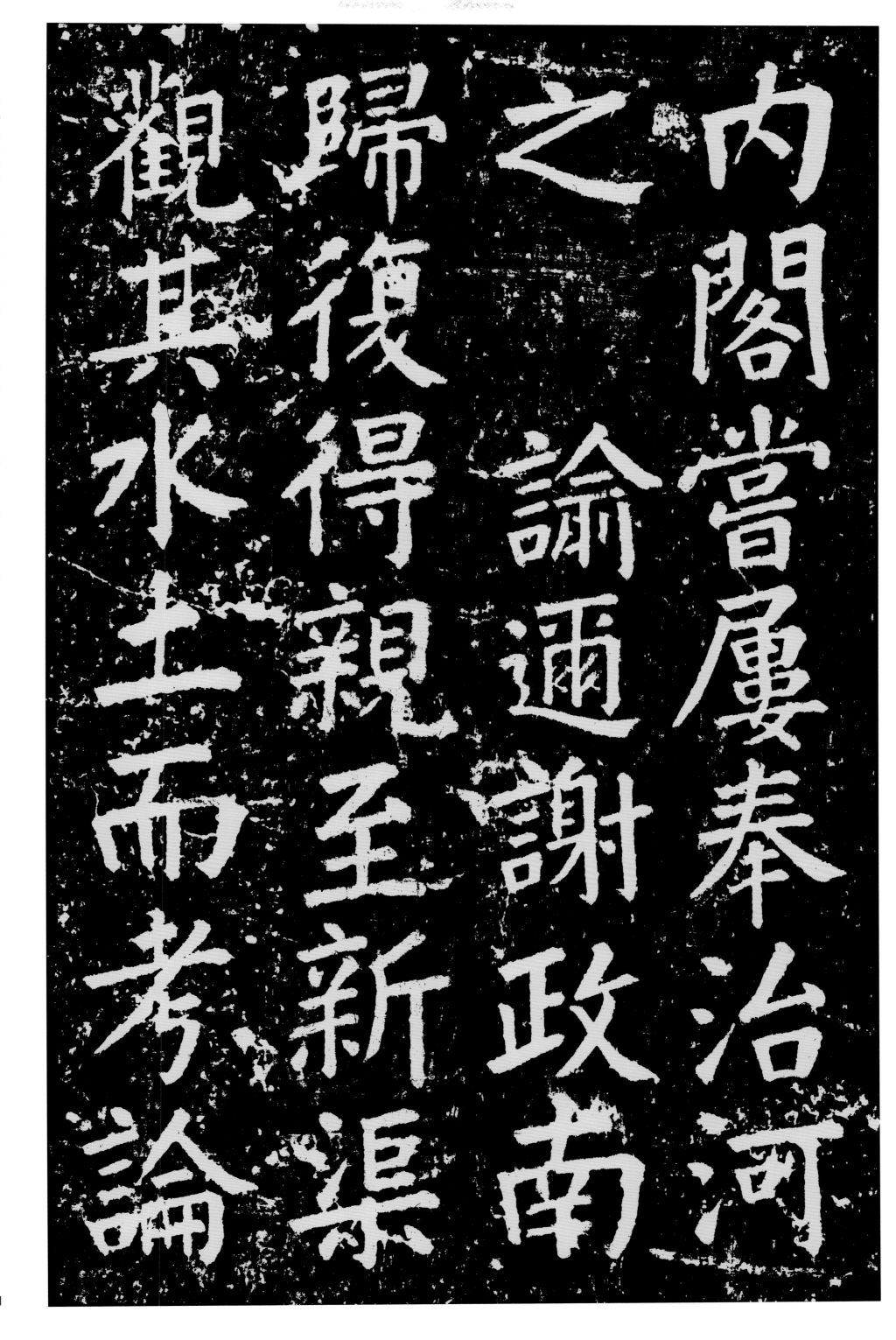

内阁，尝屡奉治河 / 之谕。迤谢政南 / 归，复得亲至新渠， / 观其水土而考论

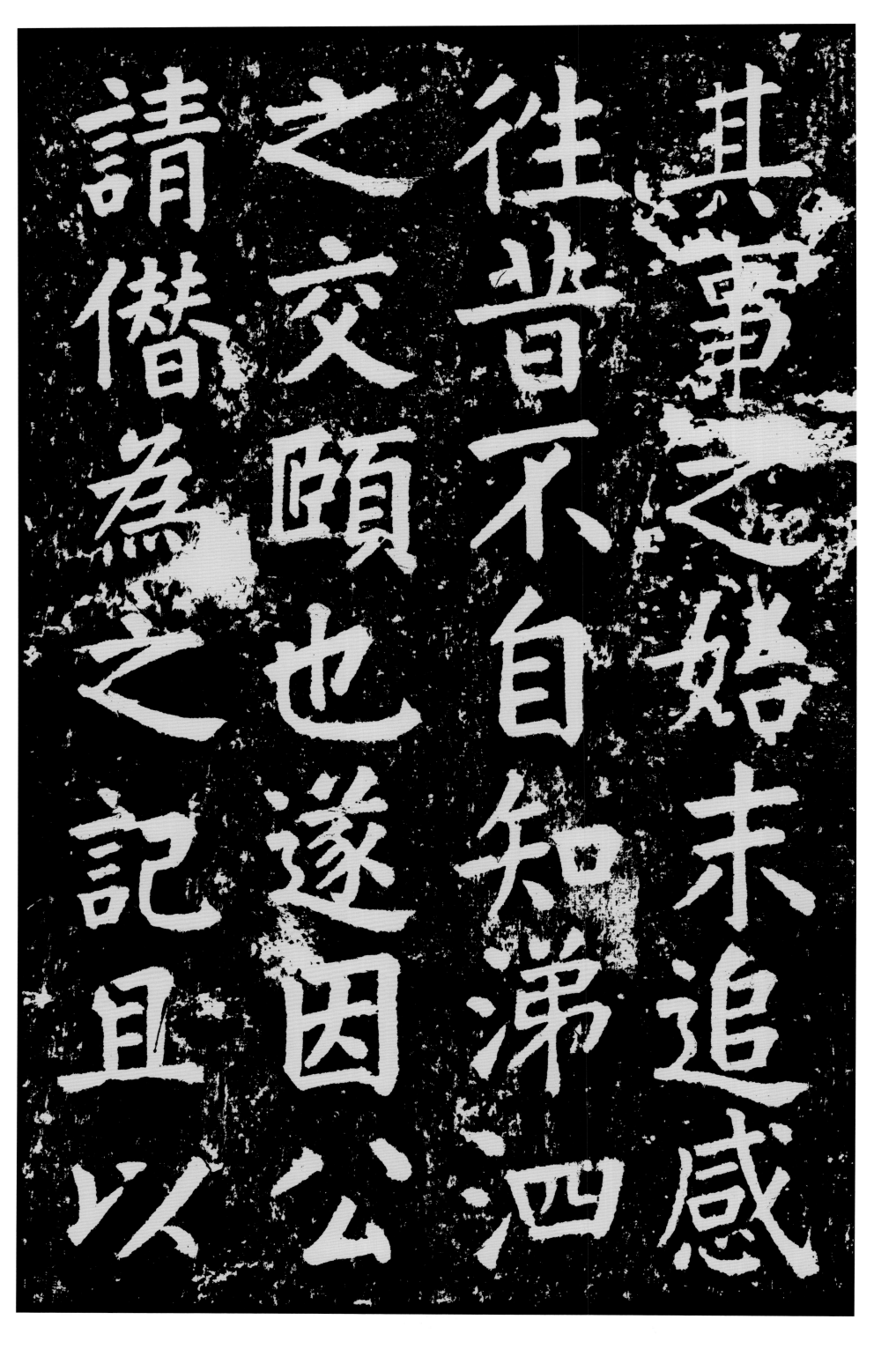

其事之始末，追感／往昔，不自知涕泗／之交颐也。遂因公／请，僭为之记，且以

告夫修实录者。／役前后历四年，用／夫九万一千有奇，／银四十万。赞其议

役前後歷四年用

夫九萬一千有奇

銀四十萬贊其議

告夫修實錄者

者河道都御史孫

公慎潘公季馴綜

理于其間者工部

郎中程道東游季

者：河道都御史孫／公慎、潘公季馴。綜／理于其间者：工部／郎中程道东、游季

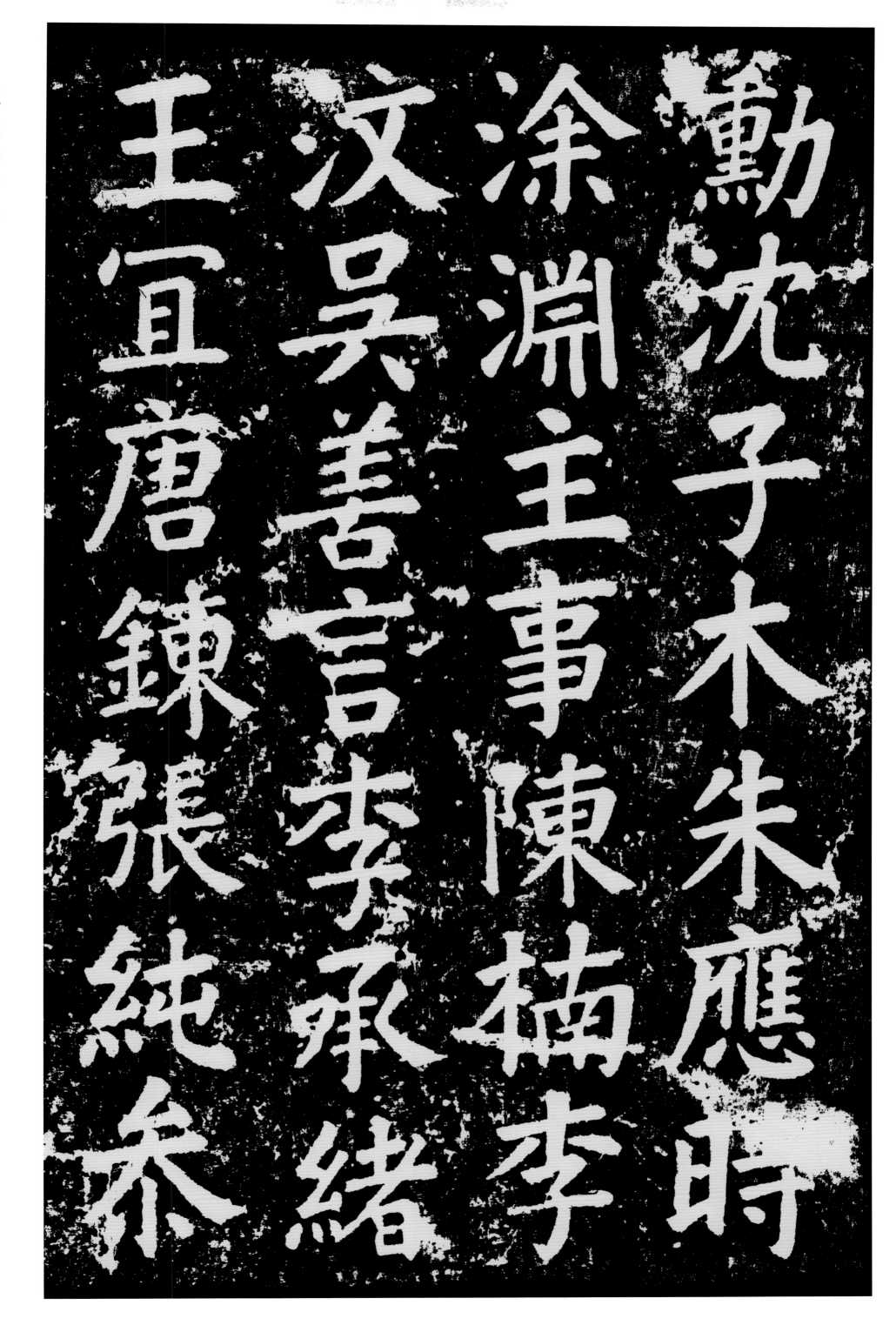

勋、沈子木、朱应时、/ 涂渊；主事陈楠、李 / 汶、吴善言、李承绪、/ 王宜、唐炼、张纯；参

勛沈子木朱應時

涂淵主事陳楠李

汶吳善言李承緒

王宜唐鍊張純

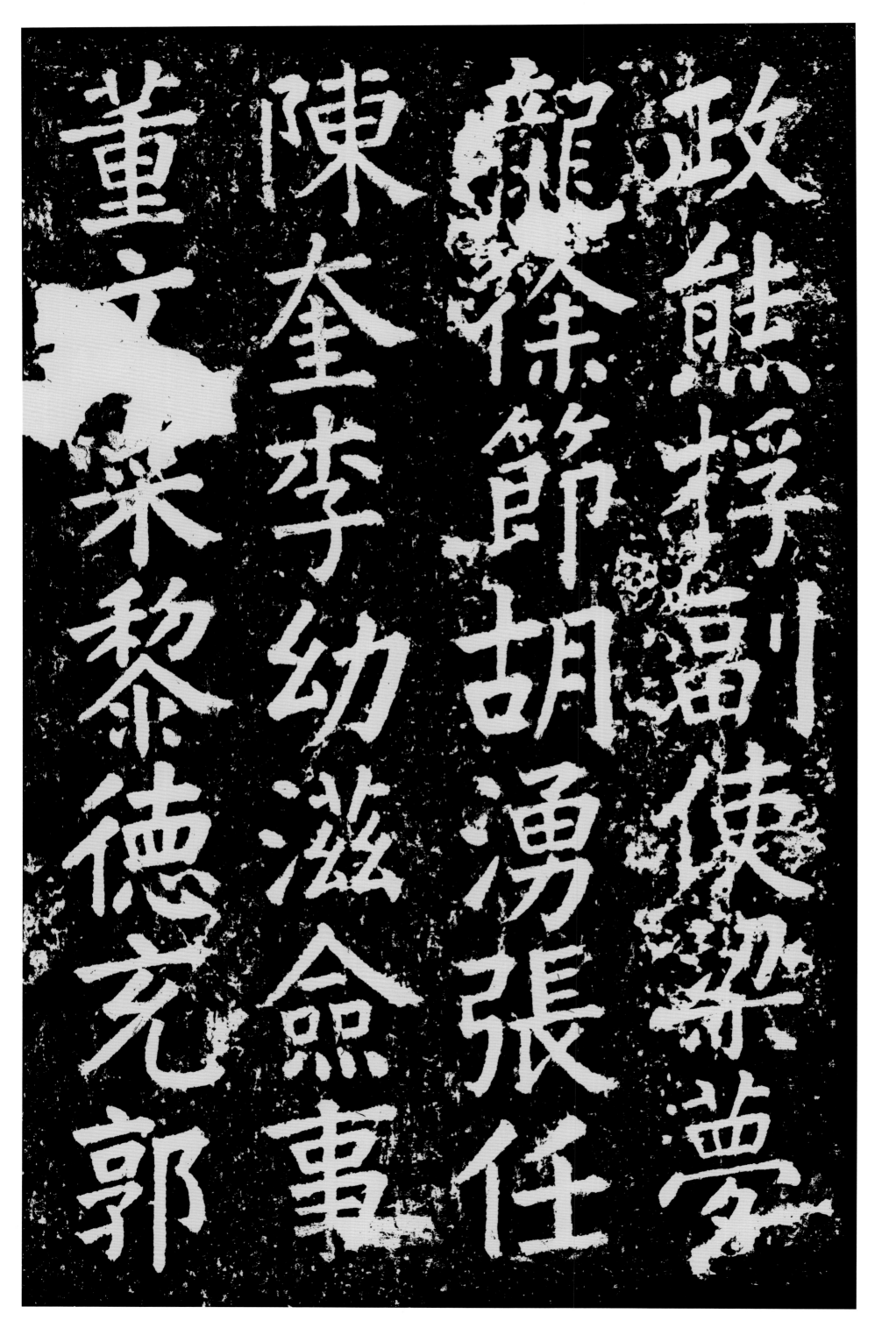

政熊桴；副使梁梦／龙、徐节、／胡涌、张任、／陈奎、李幼滋；佥事／董文寀、黎德充、郭

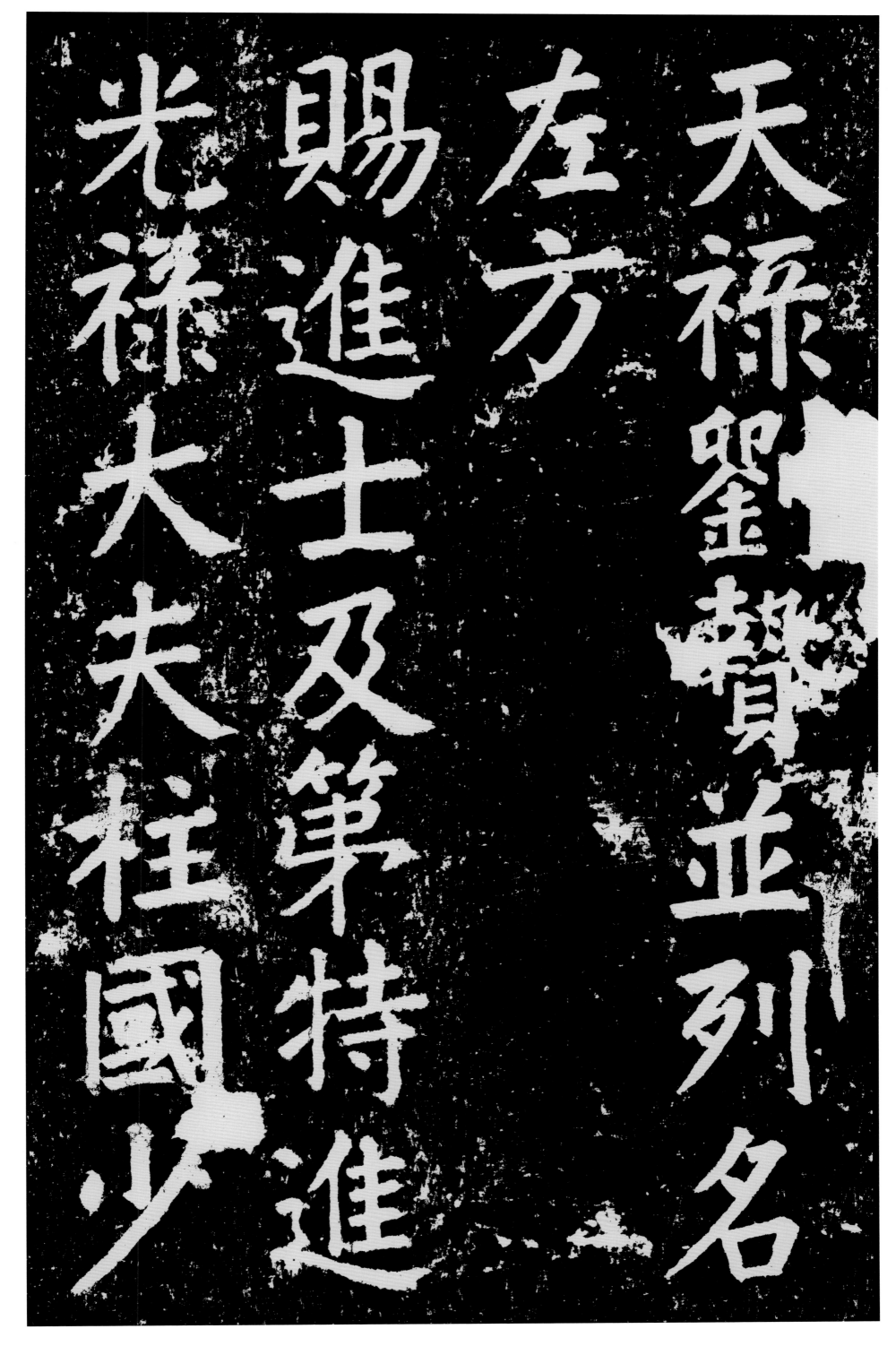

天禄、刘贽。并列名／左方。
赐进士及第、特进／光禄大夫、柱国少

天禄翟贽並列名

左方

賜進士及第特進

光祿大夫柱國少

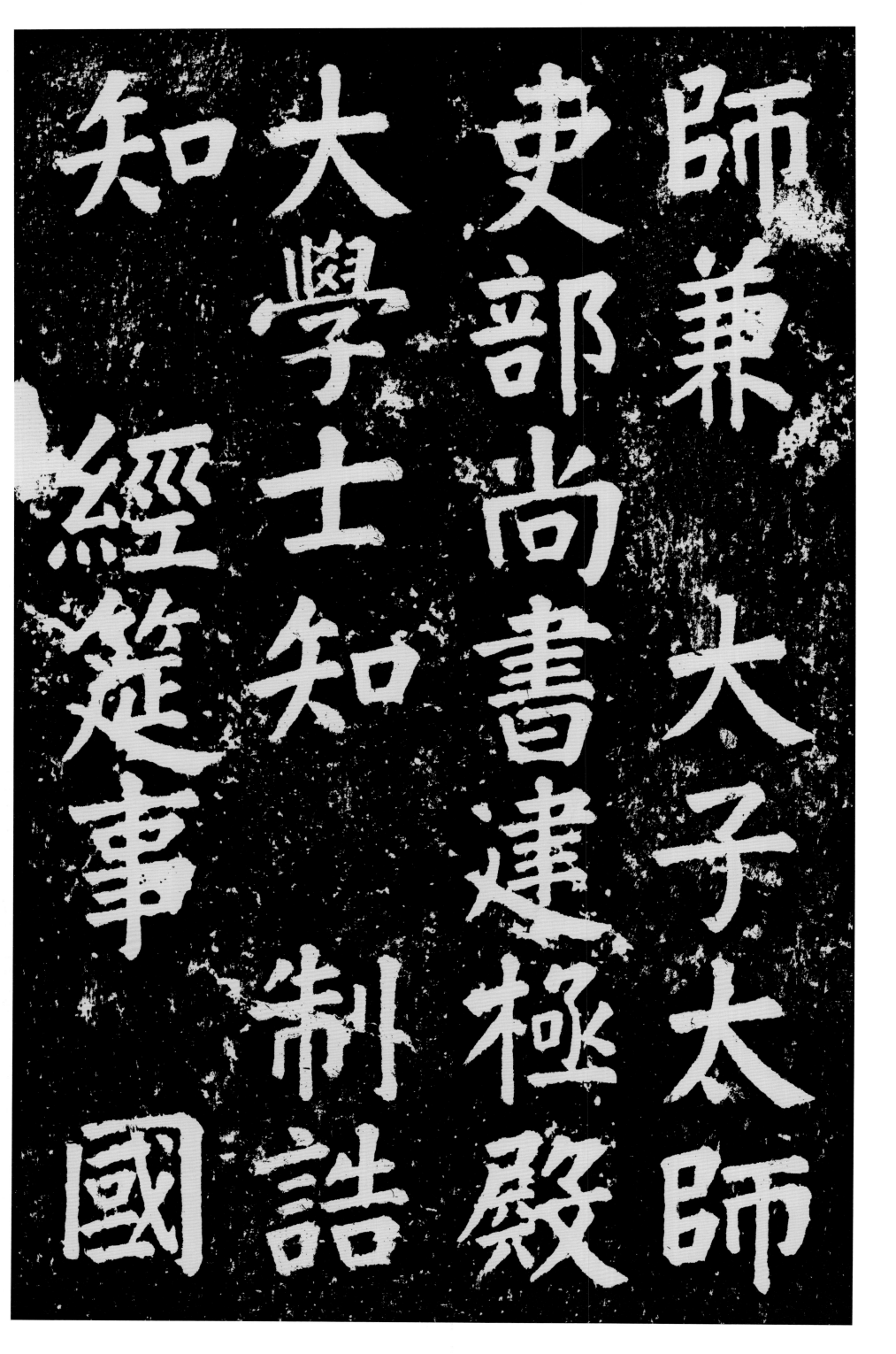

師兼太子太師、吏部尚書、建極殿大學士、知制誥、知經筵事、國

師兼太子太师、／吏部尚书、建极殿／大学士、知制诰、／知经筵事、国

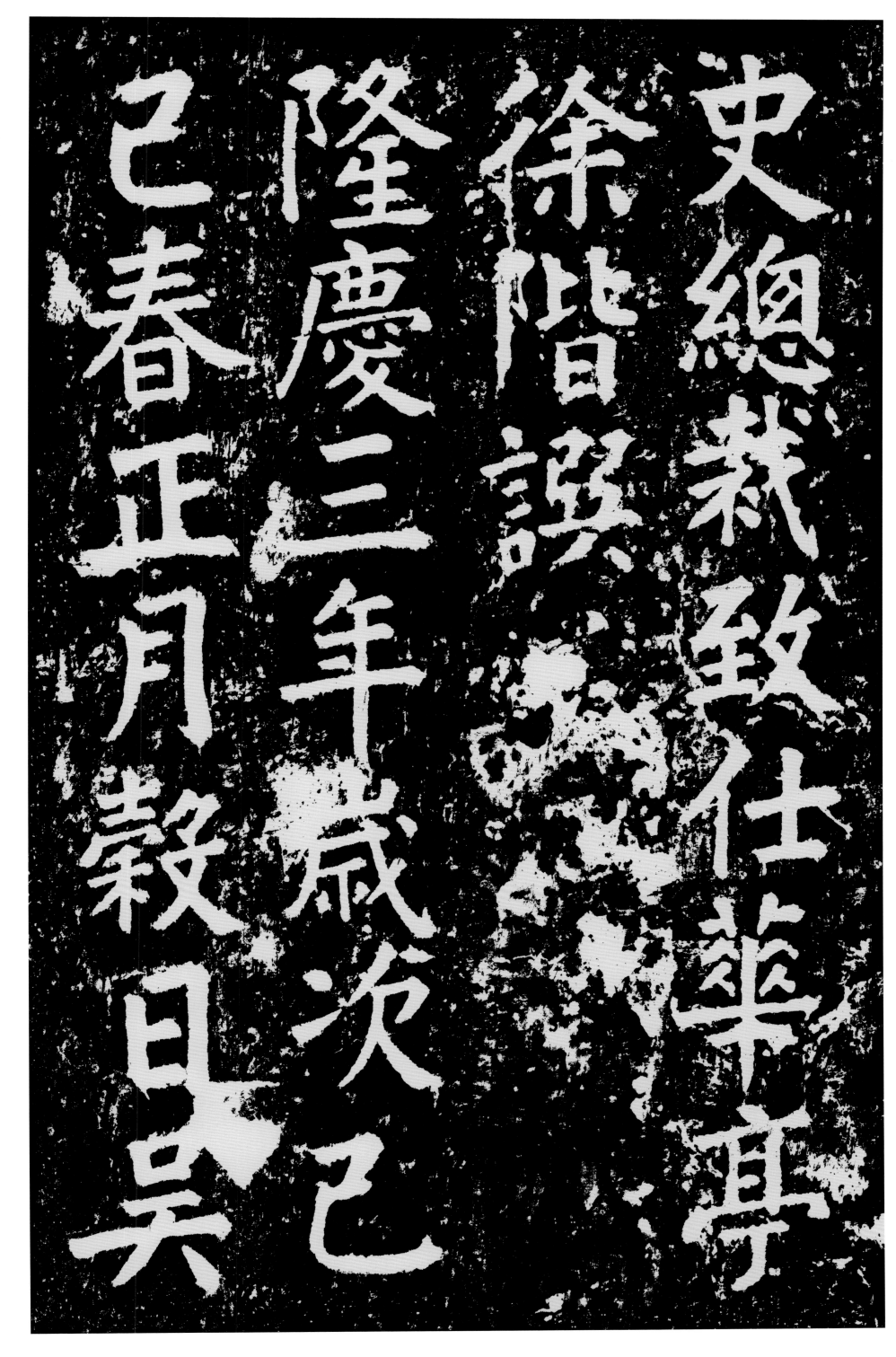

史总裁致仕华亭　徐阶撰。
隆庆三年岁次己　巳春正月榖日吴

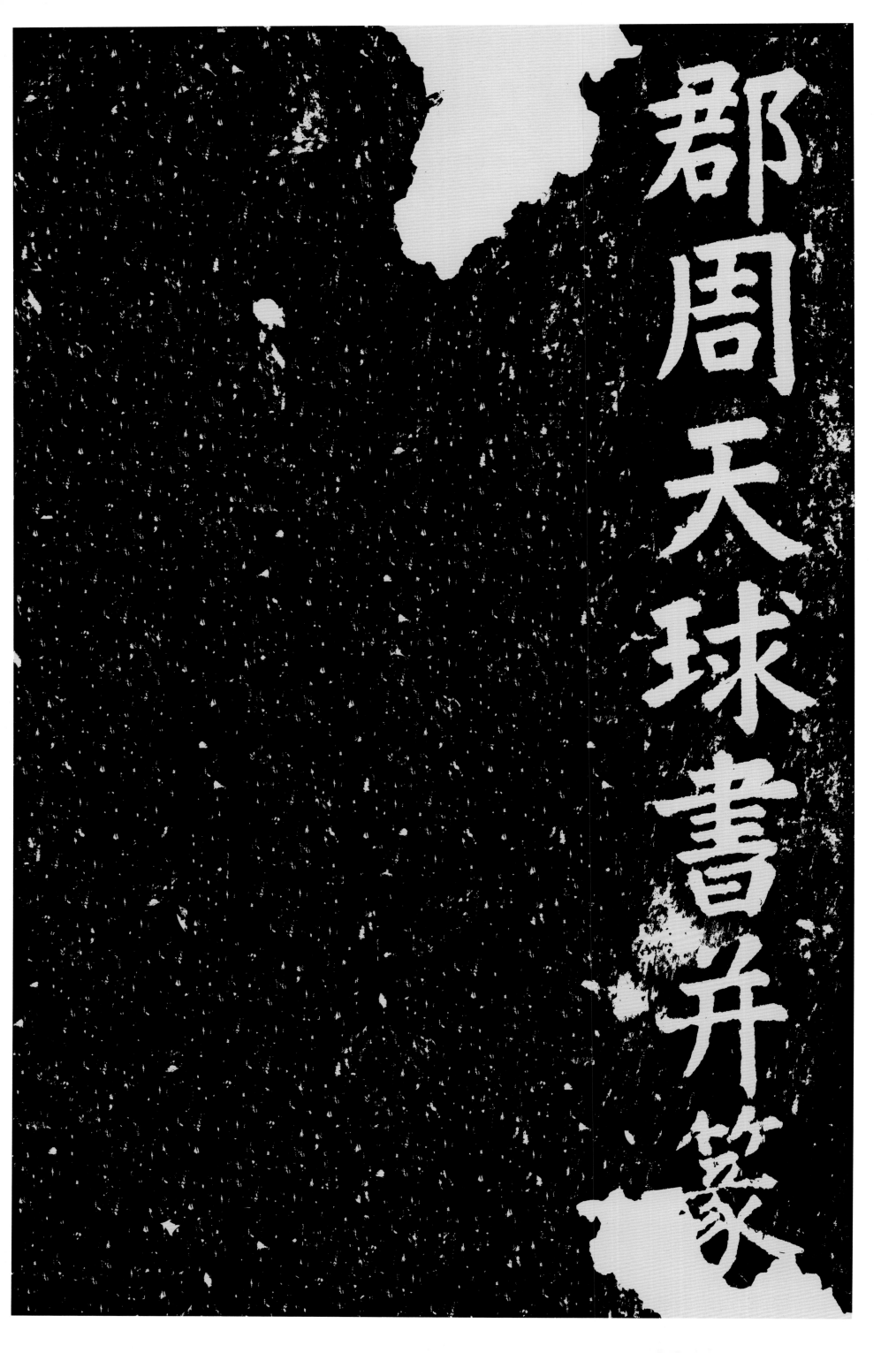

郡周天球書并篆

先皇帝力持國是以就兹樂功德之隆較之帝舜可謂協夫階暴歲備貞